吳三連獎基金會　著

異數
vs.
藝術

當代膠彩教父陳永森

臺灣商務印書館

台日藝術界的異數——陳永森

陳重諒 財團法人吳三連獎基金會董事長

　　台灣畫家挑戰日本畫壇，藝術成就最高者當屬陳永森。

　　就讀台南第二公學校時，陳永森開始接觸藝術。後來考入私立長老教會中學，受業於當時留日返台的廖繼春，打下厚實的繪畫基礎。原本計畫畢業後負笈日本深造，但礙於生計問題，只得靠著替人畫像、畫傘，籌措求學費用。赴日前立下豪語：不獲日本美展最高獎，誓不回台。事後證明，陳永森在日本畫壇大放異彩，屢獲各項殊榮，1952年以五項作品（膠彩、油畫、雕刻、工藝美術、書法）同時入選日展，被譽為「萬能藝術家」，更於1953年及1955年兩度獲得日本畫壇最高榮譽「白壽賞」，以外國畫家獲此成績者，可謂空前恐亦成絕後。成功絕非偶然，深入了解陳永森的創作歷程後，除了多一份與生俱來的美術天賦外，他對藝術的堅持與執著，更造就了他非凡而傳奇的藝苑人生。

　　陳永森留學日本期間，住在吳三連先生當時東京的寓所，吳先生除了提供他學費和日常所需，並將最大的房間留做畫室，使他創作無後顧之憂；吳三連先生的公子吳逸民提起當年與陳永森相處情況表示，陳永森平常沉默寡言，只有吃飯時才會跟他們聊天，其它時間都關在畫室裡專心作畫，全神貫注的模樣，令人動容與感佩。

　　大家都知道陳永森是日本大師兒玉希望的學生，有一次陳永森欲以＜綠蔭＞（綠色裸婦）作品參加日展，卻遭兒玉希望批評裸女的皮膚不該是綠色，破壞了日本傳統聲譽，並在畫作上打了幾下並卸下。陳永森知道後，非常震怒，憤而退出當年大展。由此事件印證了他對藝術理想的追求與堅持，

即使是恩師，也決不妥協。

　　陳永森最受矚目的就是他的膠彩畫。膠彩畫，在中國一般稱為岩彩畫，在日本稱為「日本畫」，當時部分畫家認為日本畫（膠彩畫）不能被歸類為國畫，引發1950年代台灣的「正統國畫論爭」，陳永森卻於膠彩創作著力頗深，無視他人對他創作風格的誤解或攻訐，遠離台灣畫壇的紛爭，繼續在日本追求其「物我兩忘」的藝術境界。陳永森曾說：「不管用什麼畫，也不管畫的是什麼，重要的是每一幅畫都有我，這個我就是自己的創造力和思想。」陳永森勇於嘗試鑽研不同創作媒材，兼容東西方繪畫技法的精髓，展現詩書畫合一的人文精神，而自成多元、創新、極富生命力的藝術風格，震撼日本畫壇。綜觀陳永森膠彩畫之成就，稱他為「當代膠彩教父」，當之無愧！

　　明年2013年適逢陳永森百歲冥誕，值此前夕，本會特與臺灣商務印書館合作出版這本《異數VS.藝術：當代膠彩教父陳永森》，目的在讓世人進一步認識這位自稱「畫癡」、人稱「鬼才」的陳永森，見證他一生為了追求藝術理想的最高境界奮鬥不懈的創作歷程，以及人如其畫的精彩一生，即使一身理想性、反骨的個性和直言不諱的批評作風，得罪了台灣不少藝術前輩，使他一直不容於台灣藝術界的主流，而成為藝術界的「異數」，但這些都無法抹滅陳永森對藝術之成就及其對台日文化交流的貢獻，同時期使台灣美術史能給予這位被台灣遺忘的前輩畫家應有的歷史地位。

說起陳永森 感嘆無限

郭東榮 五月畫會會長、前國立台灣藝術大學美術系主任

　　藝術之路既漫長又孤寂，需要相當堅持與勇氣。

　　我的忘年之交陳永森，憑著堅強信念與無比勇氣，全心全意投入藝術創作，不僅作品質量可觀，畫風富於創新，且在膠彩畫成就非凡，是難得一見的天才型畫家。但曾在日本獲獎，揚名東瀛的他，在故鄉名氣並不如同輩藝術家，且似乎被台灣藝術界與社會遺忘。

　　就如康丁斯基、畢卡索、梵谷等天才型畫家一般，一輩子專注創作的陳永森，隨著歲月更迭、人事變換，人生的累積與體會，也化為創作能量，每個階段都有令人驚豔的風格與作品。

　　但，台灣社會有一種錯誤觀念，認為有專屬自己的固定風格、可辨識出這是那位名家的畫作，才容易獲得市場青睞賣出畫作，也才是優秀的作品。我以為，畫風應是自然生成，因為這些特定風格的作品，原本僅是平凡創作，只要努力不懈習作，便能達到同樣風格。

　　陳永森也是一位勇於檢討改進的畫家，當年他曾被批評，畫的是日本畫，而非中國畫，為此，他特別到我在日本的家中，跟我學習黃君璧的筆法，做為往後創作參考。果然，他到中國旅行時，就運用水墨的線條筆法與構圖，創作出與以往不同的作品。

　　陳永森獲得日本畫壇肯定，在故鄉知名度，卻不及與他同年的陳清汾、趙春翔，大他一歲的蒲添生、洪瑞麟、劉其偉，大他兩歲的李仲生，小他一歲的張義雄、小他兩歲的鄭世璠、小他四歲的林之助，甚至小他七歲的朱德群、八歲的趙無極，更不用說廖繼春、李石樵、李梅樹、楊三郎等前輩畫家。

是什麼原因，讓陳永森在台灣知名度不高？

或許，是個性使然吧！

雖然大多數藝術家都有「怪脾氣」，但陳永森的個性似乎更鮮明，種種因素影響了他在台灣藝壇地位！

從陳永森的作品中，我們看到天份與努力，縱觀歷年創作，亦可看出他不停創新、破壞再創新的特質，而且六十年如一日，可說是少有的天才型畫家。因此，他的作品能夠整批運回吳三連獎基金會收藏，實是台灣的幸運，亦是他的福份，讓長年旅居日本的陳永森，能為台灣的美術發展有所貢獻。

個人衷心盼望，國家能為陳永森蓋座美術館，專屬收藏、整理陳永森作品，提供民眾瀏覽參觀，讓陳永森在台灣社會、藝術界獲得應有評價。

陳永森 令人欽佩的前輩

詹前裕 東海大學創意設計暨藝術學院院長

　　膠彩畫在台灣的發展，隨著社會變遷，而有不同的時空命運，近十餘年來，又逐漸盛行，且展現多元化的新風貌。

　　1895年甲午戰爭，不僅改變台灣的命運，也影響台灣美術發展。隨著日籍畫家來台，被稱為「日本畫」的膠彩畫，也逐漸流行起來，並培育出陳進、林玉山、郭雪湖、林之助等傑出膠彩畫家。他們多數留學日本，以「日展」系統的風格與技法，表現亞熱帶氣候下的台灣風物，逐漸建立本土特色。

　　後因「正統國畫」之爭，戰後三十餘年間，已無台籍畫家赴日學習膠彩，第一代膠彩畫家開設畫塾授徒也愈來愈少，只有林之助先生仍積極推廣。1985年，東海大學美術系邀請林之助教授開授國內首創的膠彩畫課程。原本畫水墨，專攻工筆花鳥的我，與學生一起旁聽了二、三年，愈學愈有興趣，開啟個人膠彩畫繪畫創作之路。擔任東海大學美術系主任時，增開各年級的膠彩畫課程，並在新籌設的碩士班設立膠彩創作組，逐漸奠定東海大學美術系的膠彩畫特色。

　　有一位個人指導的東海大學研究生，以陳永森膠彩畫為碩士論文研究題目，我開始注意到這位出生台南、長期旅居日本的膠彩畫教父陳永森。長期赴日發展，陳永森在故鄉知名度並不高，但兩度獲得日本畫壇最高榮譽「白壽賞」的他，在東洋已躋身名家之列。最令人欽佩的是，他的日本畫、油畫、雕塑、工藝、書法等作品均曾入選日展，在日本藝壇搏得「萬能藝術家」的美稱。膠彩畫前輩陳永森，一生專注藝術創作，樹立創作典範。他是個寂寞的天才，與世長辭後，驚人的藝術爆發力，終於受世人矚目。

　異數 VS. 藝術──當代膠彩教父陳永森

目錄

序一：陳奇祿／台日藝術界的異數——陳永森　I

序二：郭東榮／說起陳永森　感嘆無限　III

序三：詹前裕／陳永森　令人欽佩的前輩　v

前　言　　　被遺忘的膠彩大師——陳永森　　3

第一章　　　少年永森　台灣藝術啟蒙階段　　7

第二章　　　負笈留日　艱苦漫長的求學之路　　11

第三章　　　同一個屋簷下　陳永森如大哥　　19
　　　　　　　【專訪吳三連獎基金會副董事長吳逸民先生】

第四章　　　戰後辛苦歲月　夫妻攜手渡難關　　23

第五章　　　擔任美術協會會長　最後獨留一人　　27

第六章　　　震撼日本畫壇的萬能藝術家　　35

第七章　　　第一位獲得「白壽賞」的外國畫家　　41

第八章　　　旅日二十年　第一次載譽歸國辦畫展　　45

第九章　　　天才洋溢的全能畫家　不識人情斷送藝術生路　　55

第十章　　　「綠色裸婦」事件　引發日本畫壇騷動　　61

第十一章　　逆境中求生存　獨自活躍走遍日本　　69

第十二章　　數度返台辦個展　審查事件惹風波　　77

第十三章　　中國藝術界讚許　發揚中國文化精神　　85

第十四章　　親吻大地的赤子　　89

第十五章　　邂逅小情人　晚景悽涼　　99

第十六章　　妻女追憶　來不及參與的回顧展　　105

第十七章　　還予陳永森應有的歷史定位　　109
　　　　　　　【專訪摯友暨五月畫會會長郭東榮老師】

第十八章　　對我而言　陳永森就像慈祥的阿公　　117
　　　　　　　【專訪沛思基金會執行長李宜蓉女士】

第十九章　　陳永森的藝術觀　　123

第二十章　　陳永森重要作品解析　　135

後　記　「從陳永森看台、日膠彩百年來的發展與蛻變」學術座談會　　141

附錄一　　陳永森語錄　　147

附錄二　　陳永森自作詩詞精選　　149

附錄三　　陳永森年表　　153

附錄四　　參考資料　　155

被遺忘的膠彩大師—陳永森

天皇裕仁：「這幅畫是寫生畫嗎？」

陳永森：「不是，是我離開台灣二十年，故鄉山河，時縈繞夢寐。在夢中得到靈感，起來便畫成這幅畫。」

天皇裕仁：「您會各種畫嗎？」

陳永森：「是的，中國畫、日本畫、西洋畫我都會，我以藝術謀求東西文化的交流，和中日藝術的調和。」

天皇裕仁：「您辛苦了，祝您有更大的成功。」

這是膠彩畫大師第一次榮獲日展最高榮譽「白壽賞」，接受裕仁天皇召見，在得獎作品〈山莊〉畫幅前的對話。

陳永森是誰？或許一般大眾對這個名字都感到非常的陌生，談到藝術大師，你第一個會想到張大千，談到知名的本土藝術家，你可能想到幾個名字，例如：廖繼春、林之助、陳澄波……等，都是知名的旅日畫家。

然而，陳永森在日本畫壇的傑出成就，正如同圍棋界的吳清源，棒壇的王貞治列入大師級地位的知名畫家。

但這位在日本待了大半輩子，多次入選日本藝術展覽會（簡稱「日展」）及台灣省美術展覽（簡稱「台展」），其中兩次並獲得日本畫壇最高榮譽的「白壽賞」，這個從未頒給日本藝術家以外的獎項，陳永森能以台灣藝術家的身分入選兩次，還被日本人譽為「萬能畫家」，如今，台灣人卻幾乎沒有人記得他？不禁令人打了個問號？嘆問：「為什麼？」根據文獻及專家們分析主要原因為：

第一：陳永森待在日本的時間太長，幾乎從年少時就赴日求學，直到離世。大部分旅日畫家學成之後歸國，有許多的學生，作為宣傳及擁護者，但陳永森並沒有。

第二：陳永森的個性太直，他在世時曾經回台灣舉辦個展數次，當台灣

藝術界展開雙臂迎接他回來之際，他說話耿直的個性得罪許多人，使得場面尷尬，許多台灣藝術家當場憤而離席，從此不再歡迎他。縱然陳永森的畫如此優異，在日本得到許多的獎賞，從此成為台灣畫壇不受歡迎的人物。就因為如此的陰錯陽差，陳永森，被台灣遺忘了，吞噬在時代的洪流裡。

　　但，過世後的他，落葉歸根，回來了。陳永森三百件遺作全數回歸台灣並交由吳三連獎基金會典藏。今天，在陳永森即將邁入百年冥誕之際，讓我們重新賦予陳永森一個在台灣美術史應有的位置，讓大師不再被遺忘，讓我們用遲來的掌聲，重新歡迎「藝術界的異數：當代膠彩教父」──陳永森。

▶ 壁韻（膠彩，150×197cm，1983）

「白壁蒼桑見穹樓，碧空無雲銀河流，鐘聲古寺更隱渡，一意藝華滿情幽。」陳永森不僅是多才多藝的藝術家，更是一位詩人，他常在膠彩畫上題寫自己的詩詞創作，展現高度的文學造詣，展現中國「詩中有畫，畫中有詩」的意境。透過詩畫合一，我們看見了萬里無雲的夜空下，高掛的一輪明月灑下柔柔的月光，彷彿也聽到遠處的古寺傳來鐘聲，沉沉地低吟著。

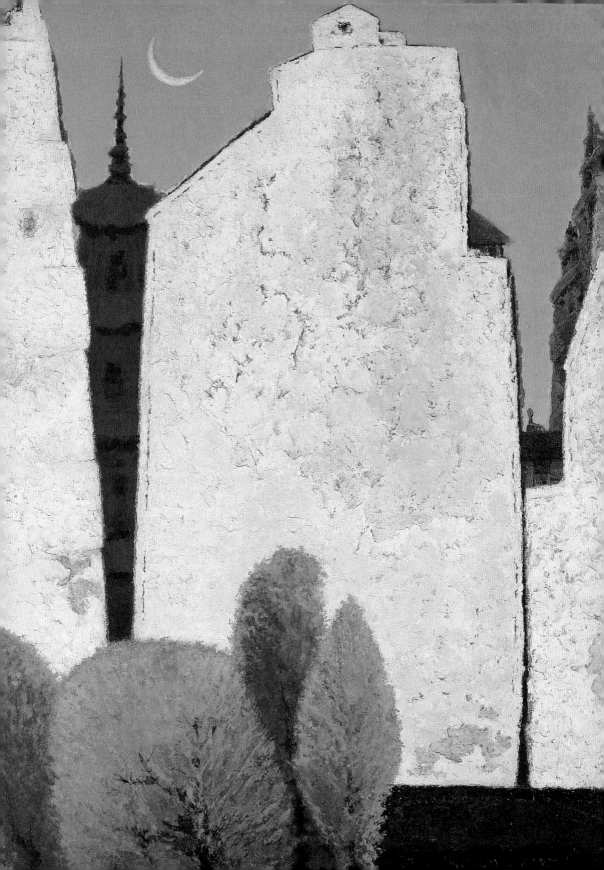

▶ 山莊（膠彩畫布，1953）

　　這幅作品〈山莊〉榮獲第九回日本美展最高榮譽「白壽賞」的肯定及免審查資格，陳永森成為日本第一位榮獲此大獎的外國畫家，並獲日本裕仁天皇召見。陳永森的作品過人之處就在於他吸取了西方藝術的精華，重新定義膠彩畫。〈山莊〉這幅畫拋開了寫實風格，正如陳永森與裕仁天皇的對話中所述，屬於立體派，陳永森向天皇說明〈山莊〉的基礎仍建立在中國水墨畫上，以立體派的手法和日本南畫融合起來。

第一章

少年永森 台灣藝術啟蒙階段

「父親真偉大！不要辜負父親之培育，將來長大了一定要做像父親一樣偉大人物。」

個人獨照

雕刻家父親 醞釀藝術潛力

　　「喀！喀！喀！」雕刻的敲打聲不絕於耳，走進日治時代古色古香的台南鄉間裡，由於民間普遍信仰佛教，因此對佛像的需求量很大，佛像雕刻師傅辛勤工作的敲打聲，成為熟悉的台灣古早記憶裡，一代膠彩大師陳永森就在這時代的藝術氛圍下誕生了。

　　1913年，陳永森出生於台南市藥王里永樂街，父親陳瑞寶是當時著名的雕刻家，並在永樂街經營一家佛像雕刻店，生意興隆，經濟富裕。家中排行老四的陳永森，上有一個哥哥，兩個姊姊，下有一個弟弟。母親在生下弟弟後不久，不幸生病去世，讓陳永森從小就喪失了母愛，幼兒時期就在忙進忙出的家中成長，養成了獨立的性格。

　　由於父親陳瑞寶是當時名氣響亮的名雕刻家，接觸的人不是達官就是貴族。即使是自認為高人一等的日本官員，見到陳瑞寶也畢恭畢敬對待這位傑出的藝術家。陳瑞寶的作品經常公開展覽和被收藏，尤其是曾經在日本拓殖

處台北博物館舉辦的博覽會中獲得最佳獎，參展作品近百件統統被台北博物館收藏，名噪一時。陳永森看到父親受人崇拜的樣子，即使連日本人都恭敬以待，在陳永森年幼的心靈醞釀著對藝術家父親的憧憬與崇拜：「父親真偉大！不要辜負父親之培育，將來長大了一定要做像父親一樣偉大人物。」父親的榜樣成為陳永森心靈的巨人，養成了要做就做大事，不然就不幹的個性，這種剛強的骨氣和性格深深影響著陳永森，任誰都改變不了他日後成為偉大人物的願望和志向！

啟蒙老師廖繼春 打下繪畫基礎

出身自藝術世家的陳永森，從小就喜愛畫藝，平常喜歡塗塗抹抹、敲敲打打。1921年，他進入台南第二公學校（現立人國小前身）就讀。當時學校以水仙宮為校舍，所有建築物都古色古香，在他小小的心靈烙下美的印記，這些物象之美影響陳永森後來的畫藝很深。小學時期的陳永森，在學校的表現傑出，不但功課好，勞作及手工藝的成績斐然，出類拔萃之勢，讓他在師生間贏得「天才兒童」的名號。

然而，偉人的童年總有缺憾，年幼喪母的他，在就讀小學一年級時，父親驟然病逝，之後的生活全部依靠大哥大嫂扶養，而陳永森的性格變得更加剛強。

小學六年畢業後，1927年陳永森考進台南私立長老教會中學（現長榮中學前身）繼續求學，正巧碰上廖繼春由日返台，任教於長老教會中學部及女中部美術科，他把握機會努力向廖繼春老師請益，學習油畫基本原理，打好正統繪畫的基礎。

受到廖繼春老師的啟蒙，潛移默化了陳永森1950年代之後的以故鄉台灣為主題的「地方色彩」作品，其中〈南國麗日〉這幅以芭蕉為主題的作品，正好與廖繼春1928年的作品〈芭蕉之庭〉在主題與構圖上呼應，而後陳永森1980年代之後懷念故鄉的一系列作品，捨棄了膠彩畫的柔和色調，而以強烈的色彩對比呈現台灣風情，少時廖繼春打下的油畫基礎，在陳永森的晚年作

品一一浮現，喚回了年少時期的深層情感記憶。

初試啼聲 得獎生信心

中學畢業後，陳永森對繪畫的熱情不僅沒有減少，反而更加努力自學日本畫（膠彩畫），1932年陳永森十九歲時第一次送件參加「台展」（台灣教育會主辦「台灣美術展覽會」），以膠彩畫作品〈清妍〉入選，第一次能夠在大型展覽獲獎對陳永森而言是莫大的鼓舞。當時許多優秀的藝術家都從日本留學回來，包括：啟蒙老師廖繼春，陳永森也把日本留學當作自己的理想與目標，希望有機會到日本繼續求學深造。

他鼓起勇氣向大哥開口表明自己前往日本留學的立場與志向，大哥向他提出「先成家後立業」的要求，才願意支援他出國留學。對於年少的陳永森而言，他認為結婚是一種「軟禁」，將阻礙他邁向藝術之路。個性獨立的陳永森，決定斷然捨棄家庭支援，想憑自己的本事而達成赴日深造藝術的心願，在台南開一家照相館，靠著替人照相、畫像、畫刺繡稿、畫日傘……等謀生，並籌措到日本留學的學費。

意志堅定的陳永森，絲毫不因家人的反對而氣餒，他說：「拿娶老婆的錢出去，不闖出名堂，絕不回來。」

何謂「膠彩畫」？

「膠彩畫」，又稱作「重彩畫」、「岩彩畫」、「日本畫」、「東洋畫」，是一種以膠為素材媒介，混合天然礦物的粉末，與水調和後，用畫筆在紙、絹、麻或木板上的一種作畫型式，更可以結合不用的素材，表現出許多的可能性。「膠彩畫」是以天然「膠」為媒介，包括：動物膠或樹膠。作畫時，先將膠隔水加入融化後與顏料調和使用。膠彩顏料共分為兩大類，一種是「礦石顏料」，以天然礦石研磨成大小不同的顆粒，顆粒越大顏色越濃，顆粒越小顏色越淺。另一種是「水干顏料」，是風化的乾燥泥沙，可直接使用原色或是經過人工處理為各種顏色使用。由於在創作上比起其他媒材，例如：油畫、壓克力、水墨……等複雜，因此難以普及到其他國家。加上膠彩畫顏料昂貴，也非一般人負擔得起，在

當時必須是家境富裕才學得起的藝術創作。

　　在臺灣，膠彩畫的歷史被認為可以上溯到中國的「工筆重彩技法」，這種繪畫方式傳到日本，演變成為「大和繪」，後又發展成為「四條圓山派」。明治維新之後所產生的「日本畫」，可説是在這個基礎中發展起來的畫種。臺灣的「膠彩畫」是在日本統治時期，由日本傳入。當時的美術展覽，例如：「臺展」與「府展」，被歸類為「東洋畫部」。戰後，開始舉辦全省美展，設立西畫組與國畫組，膠彩畫被歸類至國畫組當中。然而國民黨政府遷台後，從大陸來台的國畫家認為「膠彩畫」（當時仍稱作「東洋畫」）實為「日本畫」，不應該歸類為國畫部，遂引起「正統國畫論爭」。為了平息爭議，全省美展將國畫部分作「第一部」傳統水墨與「第二部」膠彩畫分開評審。1972年臺日斷交，有感於「東洋畫」名稱牽扯地域觀念，較為敏感，1977年，林之助教授提出「膠彩畫」一詞取代之前的説法，擬用材質定名，避免無謂的爭議。

第二章
負笈留日 艱苦漫長的求學之路

「我要到日本讀美術，我一定要得到日本最高第一獎，不然決不回來見鄉親！大家放心，我一定要勝利回來，大家等著吧！」

不得最高獎 誓不回台

當時日據時代，時逢日本的軍國主義勢力日益猖狂，而在台灣所推行的殖民政策的氣焰更加凌人。這時的台灣畫家欲與日本爭一高低，紛紛去日本留學，並把入選帝展當作一件表達民族自尊心理的榮耀。而當時日本人統治台灣的文化策略，試圖按照自己的模式要求，用各種柔化手法洗腦文化青年，企圖把台灣的傳統文化思想從年輕一代的頭腦中抹去。陳永森就是在這種複雜錯綜的局勢中赴日本留學。為了減輕家庭的負擔，擺脫家庭的限制，陳永森決定以自己的技藝來謀生，走向籌備留學費用的自立之路。

1933年（昭和八年），陳永森滿懷豪情壯志赴日深造，臨行前在故鄉台南火車站對親友們立下誓言：「我要到日本讀美術，我一定要得到日本最高第一獎，不然決不回來見鄉親！大家放心，萬一自己在藝術方面失敗了，就去擺麵攤。我一定要勝利回來，大家等著吧！」陳永森這樣破釜沉舟的剛強精神，將在異國畫界努力奮鬥，揚起希望的藝術風帆。

半工半讀 艱苦求學

1933年，陳永森負笈日本留學，考入「日本美術學校繪畫科」就讀。當時大部分學生不是官費生就是有家庭後援的青年，例如：在台灣膠彩畫界與

陳永森同輩分就讀於「東京女子美術學校」的女畫家陳進，以及林之助，他們二位在日本生活都擁有來自家庭有力的經濟支持得以專心致力繪畫創作，但是陳永森的經濟狀況與此兩位同輩畫家無法相提並論，好不容易籌到留日旅費到達夢寐以求的日本後，他必須以半工半讀方式籌足所需學費，繼續向學。

陳永森心想：「離鄉在異地，向前邁進求學，要讀完美術學校並購買畫材，需要許多金錢，沒有錢無法做事，更無法進展，萬一生了病更糟。」於是，陳永森抱持著「貧窮是扼殺天才的剋星」這個理念上，他決心要半功半讀賺錢。在台南賺來的八百圓算是巨額，可是只出不進的情況下，不能再跟大哥伸手求援，必須去打零工賺錢，來維持他最低限度的學習生活，

從此陳永森開始三更燈火五更雞的艱苦的求學生活，一方面還要打工賺學費，有時還要受校方警告，過著辛酸苦辣的生活。

為了賺取生活費，陳永森什麼苦頭都願意吃，在學校方面能學多少就學多少，課餘還至私人研究所研習一些新的學問，還必須打工賺錢，每天的忙碌生活就在學校、私塾及工作中奔波，有一段時間無法兼顧，半個學期沒去學校上課，後來被學校提出警告，不過他返校後仍能趕上同班同學的進度，在這樣充滿坎坷的境遇中，他仍以第一名的優異成績獲得老師與同學的敬佩，而稱他為「鬼才」。這樣的狀況被友好蔡培火、吳三連、吳李菱知曉後，對他給予鼓舞與支持。

沒有吳三連，就沒有今日的我

所謂「天助自助者」，或許是陳永森追求藝術夢想的精神感動了上天，陳永森得到藝術生命中第一位貴人的相助，也就是台灣文化界耆老吳三連的大力幫助。陳永森是吳三連的夫人吳李菱女士的二舅，陳永森雖然年紀較小但輩分高，依照親屬輩分，吳三連隨夫人稱呼陳永森為二舅。吳三連將在日本東京寓所最明亮的房間讓給他充作畫室，畫室有八個榻榻米大。1935年陳永森搬進吳三連的家，期間吳三連並提供部分學費，讓執著藝術的陳永森能

安心作畫，直到吳三連舉家遷移至天津，陳永森仍繼續居住在該處，直到二次世界大戰期間此寓所被炸燬為止，這十多年期間，陳永森的起居、飲食、繪畫，幾乎都在這個房間完成，陳永森在居住生活條件漸穩定後，終能邁開藝術理想追尋之途。

日後，每當陳永森接受訪問，或跟朋友或後輩談到那段作為窮學生的求學期間，總是念念不忘提起恩人吳三連的種種情誼，畢業後，陳永森找到教師的工作，雖然已能自立，但是吳三連為了讓他能更安心的作畫，不虞經濟匱乏，還是經常藉著買畫的方式資助他，這點點滴滴陳永森都牢記心頭，不敢忘懷吳三連在精神及金錢方面都給予他最大的鼓勵，他說：「當時對我幫助最大的就是吳三連先生，如果沒有他的支持，也許就沒有今日的我。」感激之情，溢於言表。

畫家應該一天有一天的成績，否則就是落伍畫家

有了吳三連的支持，陳永森不僅在異國有了家庭的溫暖，也終於能夠無後顧之憂的苦心求學，鑽研藝術研究。1938年考進「東京美術學校」油畫科進行深造。同年10月，同樣就讀東京美術學校的李石樵，召集台灣出身的美術系學生，在他的住所召開了留日美術學生「鄉土懇親會」，總共來了二十多位讀美術的留學生，其中陳永森是新來參加的一員。由於這次的集會機緣，陳永森結識了來自故鄉的藝術界朋友，當時有許多前輩是他所羨慕崇拜的高材生，例如：李石樵、陳進兩位前輩已經入選帝國美術院展覽會，對陳永森而言是很大的鼓勵和刺激，使他下定決心，將來一定也要在帝國美術院展覽會中獲得「特選」，立下他個人繪畫的方向。

陳永森在日本學畫的歷程，包括：學校正規學制課程以及私人畫塾兩個部分。學校部份，先後共就讀二所學校，三個藝術類科，第一所就讀的學校是1933年「日本美術學校」繪畫科學習五年，畢業後1938年又考入「東京美術學校」油畫科學習五年，1943年油畫科畢業，1945年與妻子吳楓錦完婚後，繼續致力於不同領域的藝術研究，於1949年考入「東京藝術大學附屬工

藝技術講習所」工藝科繼續研究，前後求學共長達十三年。大部分的台灣留日畫家大多在學成之後立即返國，但是陳永森這樣對於藝術孜孜不倦的研究精神，可說是前無古人後無來者。從他的學習脈絡也可觀察出陳永森不滿足於單一藝術領域，涉略範圍廣泛，包括：在學校學習的日本畫、洋畫、金工、陶藝以外。私下並自學研究漢詩、篆刻、版畫、雕刻、插花、料理、五體書……等，不但具有研究精神，並且琢磨出心得。這也是為什麼他能夠在日後「日展」中，在日本畫、油畫、雕刻、工藝……等一舉入選五科作品，被日本人譽為「全能畫家」。

　　陳永森說：「畫家應該一天有一天的成績，一天有一天的新生命，否則成為落伍的畫家。」這十三年在學院體系接受的繪畫教育，使陳永森能輕易地握住繪畫對象的形體，具有十分紮實的寫生寫實功力，也註定了他在日本畫壇原本各有所不相交錯的美術生態中，能夠屢屢在日展獲得佳績！

受恩師影響 作畫最講究「神韻」

　　除了正規的藝術學校體系，另一方面陳永森從就讀於「日本美術學校」繪畫科期間，先後師事川合玉堂、兒玉希望，之後更進一步深入兒玉希望的私人畫塾，也就是「兒玉畫塾」拜師學藝。

　　兒玉希望是川合玉堂最傑出的弟子，曾經擔任「帝展」的評審委員，是日展的領導人。其畫塾的研究風氣很盛，每個月都舉行研究會，每人交出一件作品，由學員中選出五人作為評審委員，互相研討、研究與砥礪。兒玉希望的教學十分嚴謹，也十分惜才，在如此積極切磋的學習環境下，無怪乎能為陳永森奠定得以年年出新作品參展的堅強實力。巧合的是，小陳永森四歲的台灣膠彩畫家林之助在「帝國美術學校」畢業後，透過陳永森引薦也前往兒玉希望的畫塾研習，兩位都是台灣優秀的膠彩畫家，到日本因緣際會成為同門師兄弟。

　　在求學時期，陳永森的畫藝有顯著的進步，其中之一歸功他的兩位老師，川合玉堂與兒玉希望，他們教導陳永森作畫不要一昧的模仿，而是要創

新、要另闢蹊徑、要樹立自己的風格，這個觀念給陳永森很大的啟示。雖然前後跟著川合玉堂與兒玉希望學畫十多年，但是陳永森並沒有承接老師的畫風，承襲的是創新的精神。影響日後陳永森作畫還是最講究「神韻」兩字，就是以自己的藝術靈感結合數十年的繪畫技巧，刻畫出屬於自己的筆墨韻味的作品。陳永森的作品色彩明朗，筆觸遒勁有力，能融合中西之長，日後在日本定居作畫長達五十年，卻能不受日本畫風的牽制與影響，有著自我創新的面貌，這要歸功於年輕求學時，老師的諄諄教誨。日後的「綠色裸女」事件，雖然不在恩師兒玉希望的期待之內，但卻是陳永森勇於表達自我，勇於打破傳統，勇於創新的最真摯表現。

求學階段獲獎無數 綻放藝壇星光

　　陳永森漫長求學之路的十三年歲月裡，積極參與台灣日本兩地官展獲獎無數，可說留學時期接受日本美術教育所交出的一份漂亮的成績單，在台灣及日本畫壇都嶄露頭角，儼然成為畫壇的一顆新星！其中共計十七件獲獎作品，入選十一回，獲特選獎三回，日本方面獲獎作品包括：

1938年　第二回「新文展」膠彩畫〈冬日〉入選，這是陳永森赴日後，首度在全國性美展中獲獎。

1940年　與李梅樹、陳夏雨同獲邀參加日本東京「奉祝展」，書法作品獲「2600年紀念賞」、膠彩畫〈霞網〉入選。是日本建國兩千六百年賞其畫塾習藝，能夠受邀對畫家可說是登龍門之堂。

1941年　第四回「新文展」膠彩畫〈鹿苑〉入選，與台灣畫家陳進〈台灣之花〉、陳夏雨〈裸婦〉同時入選。

1947年　第三回「日展」膠彩畫〈秋興〉入選。

1949年　第五回「日展」膠彩畫〈廟前點心〉入選。

1950年　第六回「日展」膠彩畫〈賈市〉入選。

1951年　第七回「日展」膠彩畫〈家路〉，油畫〈東京郊外〉入選。

1952年　第八回「日展」膠彩畫〈廢工場〉入選。

這時期，人在海外求學的陳永森，心中仍時時念著家鄉，不斷持續地將他的作品送回台灣參加展覽，台灣方面獲獎作品包括：

1935年第九回　「台展」以膠彩畫〈清澄〉獲入選。
1940年第三回　「府展」（台灣總督府美術展覽）膠彩畫〈山的鳥屋〉
　　　　　　　獲特選。
1941年第四回　「府展」〈自畫像〉獲特選。膠彩畫〈朝之光〉與〈夏
　　　　　　　苑〉入選。
1942年第五回　「府展」膠彩畫〈村童と山羊〉獲特選。

台灣參展的部分一直持續到1944年，受到第二次世界大戰的影響而告終。

這個時期陳永森的得獎作品多為膠彩畫，繪畫風格以寫實寫生的精神為主，例如：1935年第九回「台展」入選膠彩畫作品〈清澄〉，是陳永森以隅田川上的清洲橋為主題作畫。清洲橋是日本在1923年關東大地震後重建的隅田川六大橋之一，一方面是現代化摩登的象徵，另一方面也是東京震災的復興指標。其優美奇特的造型，呈現東京現代化的摩登氣息，透過陳永森的巧手，詮釋東京都市風景之美。

作為畫家的陳永森，縱然年紀輕輕就在日本及台灣畫壇嶄露頭角，他並沒有因此而滿足，他走了一趟艱苦而漫長的探索學習之路，打下了異常雄厚，廣博堅實的基礎，陳永森認為：「藝術家比別人辛苦是理所當然。」正是這樣的苦學執著於藝術，讓陳永森渡過艱苦求學的準備階段，預備邁入下一個大放異彩的黃金時期！

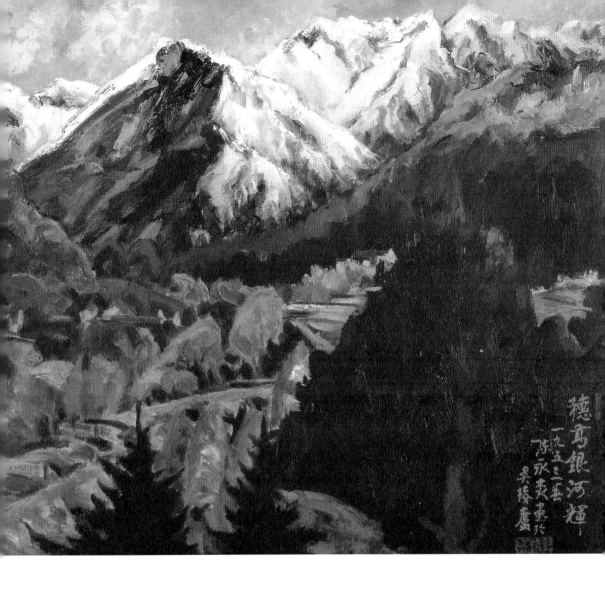

▲ 穗高銀河輝 (油畫，51.5×44cm，1953)

陳永森早期代表作之一。在距今六十年前就呈現如此當代的油畫技法，生動的點狀筆觸，明暗色系的對
比，利用漸層的技巧，呈現出靜謐的山林景色。

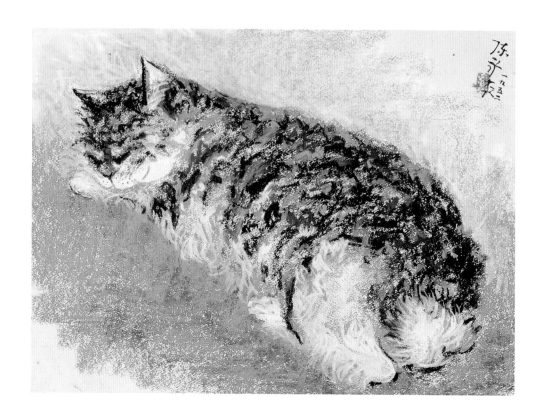

▲ 心滿意足（粉彩，26×34cm，1941）

粉彩作品是陳永森在邁入膠彩畫與油畫作品的必經過程。這幅畫，陳永森透過一隻酣睡的貓來詮釋自己
〈心滿意足〉的愉悅心情。

第三章
同一個屋簷下 陳永森如大哥
【專訪吳三連獎基金會副董事長吳逸民】

清晨六點，天色才剛微微亮起，
溫柔的曙光照進了偌大的玻璃窗，照亮了二樓的榻榻米畫室。
房間內傳來研磨的聲音，空氣中瀰漫著燃燒的氣味，
從和室糊紙的門縫中窺視，
一個個白色如漢藥行磨藥粉的碗，整齊地排列著，
裡面盛裝著七彩繽紛的礦石粉，一旁的火爐正融著膠，
陳永森認真的磨著、燒著，準備著作畫用的膠彩顏料……。

「每天早上六點陳永森就起床開始畫畫，所需的一切膠彩畫顏料的製作，他都是自己來。我小時候的印象就是，天天經過房門就看他在房間裡磨，房間裡有很多白色的盤子跟碗，他有一個專門燒膠用的火爐，將燒好的膠放到碗裡面去，就變成顏料。」吳三連獎基金會副董事長吳逸民回憶著陳永森留學期間住在東京寓所的回憶。

吳三連先生有六個孩子，其中吳逸民是長子，按照輩分來說，陳永森算是吳逸民的舅公，對於年長他十六歲的陳永森，就像大哥哥一樣。陳永森住進吳家的東京寓所時，吳逸民才正在讀小學，由於年齡有差距，加上當時年紀很小，對陳永森的記憶很模糊。「當時我們住在日本東京大森，因為爸爸在東京工作，所以全家定居東京，住在一間二層樓的大房子，當時陳永森就住在我家二樓，雙邊都是窗戶的房間，由於前面跟旁邊都是窗戶，所以採光很好、很明亮，非常適合作畫。陳永森就住在那裡創作，幾乎每天畫畫，一直住到我們離開為止，他還是繼續住在那裡，直到房子遭到美軍轟炸為止。」吳逸民開始打開遙遠的時光寶盒，記憶也漸漸清晰而鮮明了起來。

住在吳家十多年，陳永森就像吳三連家庭的一份子，與吳家一起生活、一起吃飯，平常沉默寡言的陳永森，只有吃飯時才會跟家人聊聊天，其他時

間都關在畫室裡專心作畫。為了作畫時能夠全心全意專注，陳永森還將紙楹做的木門鑽一個洞，用釘子釘住，為了把門鎖上，不被干擾。因此平常要進陳永森的畫室是不可能的，只有當陳永森收到台灣家中寄來的包裹時，才邀請吳家兄弟到畫室來吃糖！吳逸民笑著說：「當時戰爭很厲害的時候，陳永森的台灣的家人偶爾會寄一些包裹給他，裡面有糖果、白糖等物資。他收到的時候，就找我們一起去他房間吃。因為日本戰爭時期非常缺少白糖，也就是白砂糖，加上東京轟炸得厲害，食物都是配給，量非常的少，根本就不夠吃，陳永森就拿著台灣寄來的白砂糖去以物易物，到鄉下的黑市去換些菜、肉回來，也算是幫忙我們家。」當時的東京時常遭到轟炸干擾，住在東京的郊區，只要防空警報又響起，全家就躲進防空洞裡，這就是戰時在日本的生活情況，而陳永森在這樣艱難時期仍能堅持藝術求學之路，可以看出他的毅力與決心，以及日後在藝術造詣上的成功特質。

這畫是死的，不像一幅畫

陳永森和吳家一起在東京生活了十幾年，直到吳三連舉家遷移到天津才跟陳永森離別，對於陳永森來說，吳家就像是家人一樣。之後不管是陳永森回到台灣，一定會拜訪後來返台定居的吳家，而吳家人到日本，也一定不忘探望陳永森。

其中有幾件有趣的事情讓吳逸民印象深刻，吳逸民說：「我在日本唸中學的時候，也有必修的美術課，必須交繪畫作業。有一次我在畫水彩畫的靜物，陳永森經過看見就說：『這不像一個畫。』說完就拿起畫筆在我的水彩畫上畫了幾筆就走了。後來我就拿去交作業。當時我的美術老師看到我的繪畫作業就把我叫過去：『這是你畫的嗎？』老師覺得這畫太厲害，立刻發現不是我畫的，果然功夫不一樣。」

還有一次，陳永森到吳三連家作客，看見吳家客廳掛了一幅朋友致贈的油畫，這幅畫出自名家陳澄波之手，畫中的主題正是他擅長且具代表性的玫瑰花，陳永森一看就說：「你看看，這個畫不像一幅畫！這花是死的，不像

活的花。」由此可見陳永森個性就是個有什麼說什麼的人，就算是名家的畫還是不免遭到他高標準的批評。這些片段的記憶，讓吳逸民至今回想起來，也不禁莞爾一笑。

陳永森作畫圖

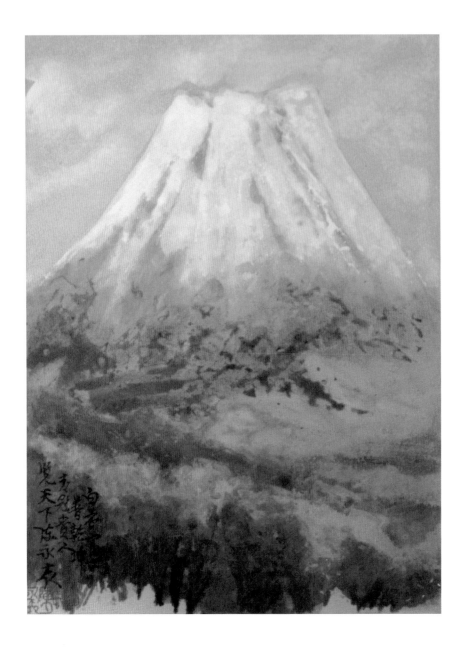

▲ 白衣富士（多媒彩，**23×32cm，1983**）

日本人心中永遠的精神象徵——富士山，在陳永森的筆下呈現出尊貴、霸氣的一面。富有獨創氣息的陳永森，不以常見的藍天為背景，而是改用黃色系的天空襯托出白頭的富士山，充滿創意。冬日的富士山在陳永森的筆下不是冷冽可畏，而是溫暖近人，別具生氣。

第四章

戰後辛苦歲月 夫妻攜手渡難關

「作為一個藝術家，不但要犧牲自己一生的幸福，甚至犧牲一家人的幸福，這一點，唯有身為藝術家妻子的她曉得最清楚，她誓願犧牲勇往直前。」

在戰後，整個東京百廢待舉，物資缺乏生存極不易的年代，在異國為藝術而打拼的陳永森，最大的喜事莫過於一九四五年與同來自台灣高雄旗山的吳楓錦結婚了！

陳永森與夫人吳楓錦女士合影留念。

夫人是牙醫 也是女畫家

陳永森夫人名叫吳楓錦，出身旗山名門小姐，畢業於日本「東京女子齒科醫學專門學校」[註4-1]，畢業後曾在東京秋葉原開業牙科當牙醫。吳楓錦自幼家庭經濟良好，資質聰敏有才氣，接受過良好教育，從小喜歡音樂、美術，並彈得一手好鋼琴，因此藝術成為吳楓錦的業餘興趣。二次大戰末期，吳楓錦當時任職的牙科醫院全部炸毀於轟炸中，後來美軍佔領日本時期，她服務於第八軍三三二部隊之綜合醫院。在那個戰後辛苦生活的年代，吳楓錦才與陳永森結識，由於她本來就喜歡繪畫，當彼此相識發現志向相同，很快結下這段美好的姻緣。[註4-2]

婚後，陳永森夫婦在東京南馬込[註4-3]定居，並在自宅住家開業，一樓

成為牙科診所，二、三樓為起居室及畫室「吳橋盧」。剛開始創業時，大環境在整個戰後修復期，看診的病人並不多，所以大多時間隨丈夫作畫，以陳永森為繪畫老師，日夜指導，也成了一位優秀的女畫家，曾以膠彩作品《南國麗日》獲選日展，當時台灣駐東京記者韓慶愈在報導〈旅日中國畫家──陳氏夫婦訪問記〉（註4-4）中曾訪問陳夫人：「聽說陳太太的大作《南國麗日》在第三十三次日本美術院展覽會中入選，請問陳太太有什麼感想？」陳太太滿面帶笑謙虛的說：「這是僥倖，在初時並沒有想到會入選，不過覺得比上次第八回日本畫院展覽時入選的《南國樂園》還滿意些。說到感想我倒沒什麼可說的，只自覺尚欠努力。」接著就是一片笑聲。記者又問：「最近有什麼新作品嗎？」陳太太用手指靠在牆邊的畫帖，上面寫著《梅之瀨戶》出品者陳楓錦的字樣說：「這是下次想向文展提出（文部省主辦的美術展覽會，十月中旬開展），最近忙出來的一張作品，下面那張是我先生畫的。」由此可見當時生活艱辛，但夫妻依然保持樂觀的態度，夫唱婦隨鶼鰈情深。

賣畫度日的艱苦歲月

很多人以為陳永森和牙醫太太結婚後，在經濟上就過著無後顧之憂的日子，事實上不是這樣的，剛結婚時，由於大時代戰爭的關係，新婚的兩人可說是白手起家，也曾渡過一段靠賣畫度日的艱苦日子。陳夫人在1954年1月7日接受新生報記者林今開的專訪〈愛國畫人載譽歸──訪畫家陳永森夫人〉（註4-5）曾回憶，陳永森在美術學校的課程完全修滿後，他不擔任任何工作，完全靠賣畫度生，專心在家研究藝術，他在畫室工作的時間，是從清晨起一直到深夜止。結婚後，他的研究工作，不但未受影響，家庭一切雜務，由陳夫人照料，使他更專心於研究。有時兩三個月賣不出一張畫，家中常常要斷炊，陳夫人就取去他的畫品，沿街求賣，有時幸遇一二知音者，賣得一張好價錢，足夠苦度相當時間，她便要求她的丈夫休息幾天，他不肯讓他自己好好休息。

陳永森在繪畫時，妻女跟他說話，根本就不理，不繪畫時，他也常在出

神，或調配彩色。妻女只盼望他出外寫生，只有野外寫生，他才帶妻女一道出去，飽覽戶外風光景色。陳夫人也常常聽見人家笑她的先生，因為陳永森有時會穿著花花綠綠的畫衣，從畫室跑到街上去，被人家笑話當他是瘋子。的確，身為一位天才型畫家的妻子真的非常不容易，除了需要全力支持先生創作，打理一切家中事務，還要能夠忍受旁人異樣的眼光，若沒有極大的愛，很難支持下去。她在接受媒體採訪時曾談到：「作為一個藝術家，不但要犧牲自己一生的幸福，甚至犧牲一家人的幸福，這一點，唯有身為藝術家妻子的她曉得最清楚，她誓願犧牲勇往直前。」

俗話說：「一個成功的男人背後必定有一位偉大的女人。」陳永森有了賢內助陳夫人作為後盾，讓他有更大的力量獲得成功！

（註4-1）參閱論文《陳永森膠彩畫之研究》，王麗玲著，P23。作者王麗玲與陳永森女兒吳橋美紀女士聯繫，2007年9月10日來函確認她的母親應是畢業於「東京女子齒科醫學專門學校」。台灣媒體曾有一文，1958年駐日記者孔祥銘報導〈我國旅日學人近況（二）中國的迪斯納：陳永森〉敘述陳永森夫人畢業於「日本昭和牙醫大學」是錯誤的。

（註4-2）參閱剪報，1948年11月5日，中央社記者王曙報導〈旅日華僑藝術家──陳永森的憂鬱〉

（註4-3）陳永森從1945年結婚後就定居在南馬込，現在成為非常知名的「馬込文士村」，從大正末期到昭和初期，由東京的馬込一直伸至山王一帶（就是現在的大田區南馬込中央，山王），聚集了非常多的文士及藝術家，包括：三島由紀夫及川端康成…等，他們彼此往來，互相交流，當時的馬込留著武藏野的田園風貌，展現幽靜的田園風景，不知從何時開始，這個區域就被稱呼為「馬込文士村」。在高度都市化的今日，「馬込文士村」仍然保留了許多寺院及住宅區的綠地，是一個非常閑靜的街道。高低起伏的小巷，曾經是文士們散步的步道，文士們居住的地方放置紀念碑，可以根據「馬込文士村」的地圖所標示的文士故居，其中也包括陳永森，一一尋訪他們的足跡。
「馬込文士村」網站http://www.magome-bunshimura.jp/

（註4-4）參閱剪報，1955年11月6日，聯合報駐東京記者韓慶愈〈旅日中國畫家──陳氏夫婦訪問記〉

（註4-5）參閱剪報，1954年1月7日，新生報記者林今開專訪〈愛國畫人讚譽歸──訪畫家陳永森夫人〉

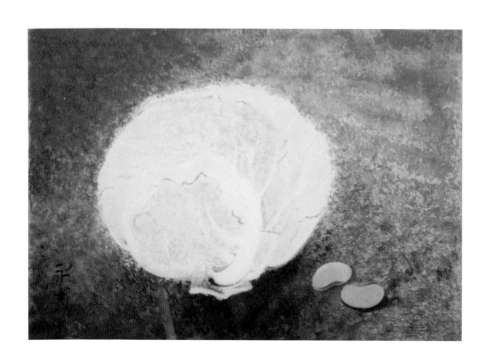

▲ 白菜素心（多媒彩，**33×24cm**，年代未詳）

作品雖然尺寸不大，卻用膠彩的色彩對比，突顯出白菜的生命力。陳永森身在異鄉，以兩顆豌豆暗喻自己和手足，白菜則是象徵著母親，也是異鄉遊子陳永森思念的家鄉味。藉著白菜與豌豆，傳遞出自己的思鄉情懷。

第五章
擔任美術協會會長 最後獨留一人

問：「是為藝術而藝術或是為生活而藝術？」
陳永森答：「不全然只為藝術，也絕對不是為生活，我是為了國家，要是為了生活的話，早就做生意了。」

　　縱然戰後的生活清苦，但陳永森個人的藝術生涯依然不斷自我突破，1944年以膠彩畫〈到處梅薰〉入選當時實力堅強的最大在野展「再興院展」，對陳永森來說是很大的鼓勵，1945年陳永森在駐日代表團辦事處舉辦個展，接下來1948年首次以工藝作品〈梅花猿水盂〉入圍日展，為個人的藝術領域開拓另一片天空。

　　同年，1948年，在日本愛好藝術的二、三十位台灣青年，共同組織了一個「中華民國青年藝術家研究會」，並推舉陳永森為會長，他談到創立這個組織的目的：「我所領導的中國青年美術協會，只有會員二十八個人，這個會的目的是在研究中國的美術，使它在世界文化上放出更光燦的光芒。國畫的畫法，多半注重寫意，甚至於一般人都集中精力於畫帖的模仿，這種作品，缺乏生命。我作的國畫和一般國內畫家作的畫不同的地方，不是模仿畫帖，而是用國畫的筆法，加以寫生。這並不是說我們古代畫家的作品不好，也不是說現在國內畫家的畫法陳舊，他們的成就，高於我千萬倍，只是解釋我的研究心得。時代是進步的，我們的國畫的畫法，也應當跟上時代。」

　　中央社記者王曙在1948年曾採訪陳永森東京住所，在他報導〈旅日華僑藝術家—陳永森的憂鬱〉一文中寫下當時的觀察：「刻板印象中，藝術家總是和『窮』字分不開，因此陳永森的住宅環境簡陋並不使人驚訝，但是，當

看到籬笆上掛著一個破木牌，上面寫著『中華民國青年藝術家研究會』，知道在東京郊外這個偏僻的平民住宅區裡，還有二十幾名中國青年執著追求藝術夢想，心中不禁有一絲的感動。」

可惜好景不常，剛開始這二十八位藝術同好者經常在一起共同研究，到後來，因日本戰後不景氣，畫的銷路非常惡劣，藝術家的生活苦不堪言，於是美術協會的會員一天比一天少了，紛紛改行做生意，最後只剩下陳永森一人。陳永森感嘆：「在日本，中國青年研究美術的人很多，美術是一種清苦的生活，多半都耐不住畫室的清淡，走出學校，丟掉畫筆，改從聲色獲利的行業去了。」

你們能贏得千萬資產，我也可以畫出價值千萬的畫啊！

1953年，台灣駐東京記者卓然前往陳永森家訪問，他描述當時看到的情景：房屋已破敗不堪，四壁蕭然，別無長物，壁上懸有一幅陳舊的書法，這位三十九歲的畫家拿出了他的名片，片上寫有中國青年美術協會會長的頭銜，於是談話也從這裡開始，記者問：「協會有多少會員？」陳永森回答：「原有二十幾個，現在都從商了，只剩了我一個。」記者又問：「既是畫家，何以從商？」陳永森解釋當時的情況：「四、五年前，會員以第三國的資格，從商有許多方便，他們都賺了不少錢，出入汽車，他們都說我是呆子，有這樣大好機會，還這樣死揹住畫具不放，屢次勸我改行，我告訴他們錢如來得容易，筋骨都會軟的，以後要再回頭，重返藝術之宮，必不可能。我要固守台灣人畫家的立場，努力期其有成，使日本人知道，台灣僑民中，也有忠於藝術的。你們如能贏得千萬資產，我也可以畫出價值千萬的畫啊。」漸漸地，許多年青畫家轉行從商，中國青年畫家美術協會也跟著沒落。

或許正如陳永森所說的，一旦離開藝術界從商，就再也難以回頭了，於是他寧可固守著藝術之宮，即使他過去這些藝術同好者作了生意發大財，莫不笑他愚笨，他也不因此稍存悔意。那時陳永森一家人生活之苦，實在難以

形容，但他為藝術而犧牲的志向，仍堅定不移。看在陳夫人眼裡非常心酸：「作為一個台灣畫人，實在太艱辛。特別是流浪在異國土地上的畫人，她親見過很多台灣青年畫人，終被無情的生活所壓倒，淹埋在時代的塵灰裡去。」日後陳永森的成功，在陳夫人眼中看來，全都是血和淚塗成的，絕非僥倖而獲致。她鄭重地說：「這幾句話並非誇大陳先生的榮譽，而是希望後起的青年藝人，曉得走向成功道路之前，前程是那麼艱辛，需要多大的勇氣毅力，絕無僥倖的奇蹟。」

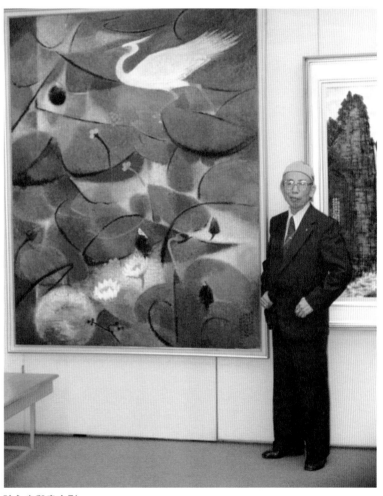

陳永森與畫合影。

▶ 木菟之夢 (膠彩，**154×197cm，1958**)

「前面有小河，河裡綠油油……」輕柔的曲調，是日本傳唱已久的童謠。「木菟」是「貓頭鷹」的意思，也是日本著名的童話故事。畫面後方的山坡，在柔和的月光輝映下，兩隻貓頭鷹歡樂的歌唱，利用有力的線條與幾何圖騰，描繪令人嚮往的快樂童年。

陳永森的憂鬱　佳作知音寥寥

　　台灣記者王曙訪問陳永森個人的藝術創作動機問起：「是為藝術而藝術或是為生活而藝術？」陳永森認為不全然只為藝術，也絕對不是為生活，他說：「我是為了國家，要是為了生活的話，早就做生意了。」縱然陳永森已經多次入選日展，但是仍未達到成名的階段，因為日本人無意提拔外國的藝術家，王曙認為：「藝術家的成功第一要有人捧，第二要有經濟的後援。」陳永森兩者皆無，只能等。陳永森表示，華僑人士多不懂藝術，因此他的作品大多是賣給日人。陳永森曾在我國駐日代表處開了一次個人畫展，可惜卻連一張畫也沒賣掉，他自我調侃說：「是我的畫不好？或是中國的外交官不懂藝術？」

　　陳永森表示，以他多次入選日展，若是日本畫家早已成名，也早已發財了，可是他的畫到現在還沒有人要。因為畫家的作品要有人宣揚，才有人來買。華僑不會買陳永森的畫，日本人則去買日本畫家的畫了，陳永森說：「結果我的畫沒有銷路，為了維持生活，支付學費，我得自己捧著我的畫，沿門兜售，明明能賣兩萬、三萬的畫，削價五千、六千就脫手，除了收回畫具及油墨費外，所餘實在不多。一個月平均賣畫收入不到一、兩萬圓日幣，這還是出於有心人的同情與支持呢！我仍衷心感激。」

　　藝術家都有自己的夢想與野心，陳永森也不例外，此刻的他心中只有兩個希望，第一心願是：他希望自己能一生創作。第二個心願是：他希望將來能夠回到台灣，在台北或台南家鄉開個人的展覽會。

　　這朵開在異鄉的繽紛的藝術花朵，心裡總是向著家鄉，當許多留日畫家紛紛回國之後，陳永森依然堅持留在藝術蓬勃發展的日本，繼續更深入藝術研究之路，他心裡總還懷著將來總有一天要回到家鄉的希望。

　　究竟陳永森的兩個心願，能否達成呢？

◀ 星光月眉（光彩紙本，111×85cm，1957）

雖然在夜晚，但雪夜下的月光卻照亮了大地，猶如白晝一般光明，就連色彩也是生動豐富，繁星、月牙、山丘和雪景在陳永森的筆下，如此的教人陶醉。

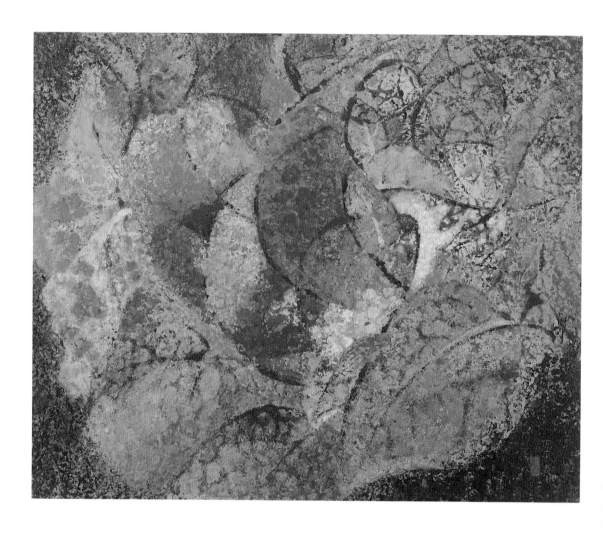

▲ 紫陽煥華（膠彩，72×60cm，1973）

〈紫陽煥華〉這幅畫作，可以看到陳永森運用立體主義將物象切割的觀念，不直接寫實畫出紫陽之美，而抽出紫陽花開的元素，例如：圓弧幾何線條、花彩繽紛，以及由一朵一朵小小的紫陽花所組合而成一株株紫陽花，宛如運用高科技般淬取紫陽花的美，重新詮釋別具當代感的紫陽花。而「紫陽花」的花語正巧象徵著「善變」與「驕傲」，與陳永森自傲的個性及追求創作上的善變性格不謀而合。

第六章
震撼日本畫壇的萬能藝術家

陳永森接受日本媒體訪問時謙虛應答：「天下哪有萬能藝術家？不過書法、繪畫和雕刻，實在是同一個路子。……所以繪畫，應著重靈感，另闢天地。技巧的運用，也應該多方面發揮，我這次不過是一種嘗試而已。」

日本藝術綠野中的五色花

所謂「皇天不負苦心人」，歷經了艱苦的求學之日以及戰爭的折磨與戰後的貧困蕭條，仍在異國堅守藝術崗位的陳永森，在賢內助的支持與鼓勵之下，在生活上無後顧之憂的全心創作，自由自在地發揮他的才情。

在1950年代，旅日近二十年的研究歲月裡，邁向不惑之年的陳永森終於站上了人生的巔峰，縱然由於戰後情勢的關係，陳永森無法將作品運回台灣參加各項展覽，但他沒有因此而感到挫折，反而化危機為轉機，更加積極參加「日展」，不但創下了個人的紀錄，更獲得了在日本身為一個外國畫家的最高榮譽，儼然登上個人藝術事業最高峰，也進入了創作的黃金期。

1953年，陳永森參加一年一度的第八回日本美術展覽會（在戰前稱「帝國美術院展」）中，一舉入選五項，包括：日本畫、油畫、雕刻、工藝及書法，遂被稱為「萬能藝術家」， 與他相識的朋友，更讚美他為「日本藝術綠野中的五色花。」技巧迴然不同的美術創作，震撼了日本畫壇，五次接受國際電視新聞採訪。陳永森接受日本媒體訪問時謙虛應答：「天下哪有萬能藝術家？不過書法、繪畫和雕刻，實在是同一個路子。日本畫家固守著一個範圍，以為精于一門的，並不能旁及其他，這種看法是太狹窄的。日本畫脫胎於中國畫，精巧是其特長，但缺乏靈感。現在攝影技術進步，彩色的照片，

已成為一種藝術。所以繪畫，應著重靈感，另闢天地。技巧的運用，也應該多方面發揮，我這次不過是一種嘗試而已。」日本媒體也談到，由於陳永森的夫人是牙醫師，沒有經濟上的壓力，所以可以放心，盡情發揮各種藝術上的潛能。

風格多變的天才型藝術家

　　潛心深入研究各類藝術領域的陳永森，曾被當時的藝術家勸言應該專注在單一領域，而不宜廣泛涉獵，認為這樣難以有突出的成績。但這一次「日展」一舉入選五項，正粉碎了當時藝術家固守的觀念。或許在半世紀之前，像陳永森這樣跨領域的藝術家，不但「另類」而且「前衛」，很難普遍被當時的藝術界所接受，但是若是放到二十一世紀，綜觀當今世界各國的當代藝術家，反而非常流行所謂的「Cross Over」也就是「跨界」的藝術觀念，許多藝術家不僅能畫畫，也能雕塑、製作大型裝置藝術、甚至拍攝影片……等身懷各種絕技。

　　陳永森不僅涉足不同的藝術領域，在藝術的風格上更是求新求變，吸收古今中外的精華，不斷勇於嘗試在自己的創作上，陳永森的忘年之交，同時也是前國立台灣藝大美術科主任及五月畫會會長郭東榮，在口述訪談文章「大師談大師」中提到：「我認為陳永森的作品富於創新，且是一輩子專注在藝術創作的專業畫家，因此他的畫風多變，正如：康定斯基、畢卡索、梵谷……等天才型畫家一般，才會創作出那麼多優秀的作品。但台灣社會有一種錯誤的觀念，認為有專屬自己的固定風格，可辨識出這是那位名家的畫作，這樣才容易賣出作品，也才是優秀的作品。我認為畫風應是自然生成的，畢竟這些有著特定風格的作品原本是平凡的創作，其實每個人只要肯努力畫，便能達到同樣的風格。」

　　天生反骨的陳永森，正如歷史上知名的畫家，縱然在當時身處的時代被認為是異類，但他不畏懼旁人的眼光，勇敢走自己的路，在競爭激烈的異國土地上，展翅翱翔在屬於自己的天空！

▲ 四十雀石榴圖（膠彩畫，**40×54cm，1930**）

這是陳永森十七歲的畫作，畫中題字「無師出同門，氣概盡天下。」，這句話充分展現了他年少輕狂，如此青春年少之際，就展現過人的氣勢與狂傲。蘊藏在年輕外表下的靈魂，早已經準備好要在未來的藝術界大放光彩。

▲ 花季／牛(版畫，**55×42cm**，年代未詳)

陳永森利用木板的紋路，搭配深入淺出的技法，創作出精彩動人的版畫，多才多藝可見一斑。陳永森的版畫只創作〈春牛〉及〈花季〉兩幅，數量極為稀少，更曾代表中華民國參加國際藝博會，使版畫作品的地位更顯珍貴。

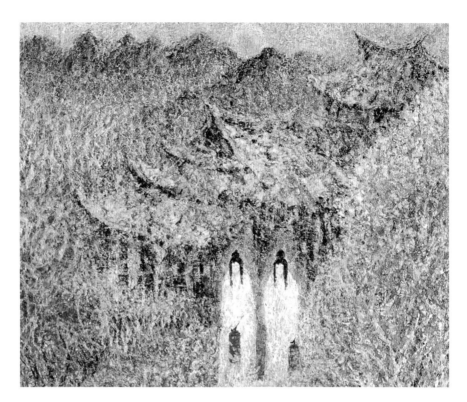

▲ **姊妹潭傳奇**(膠彩，**60×49.5cm**，**1985**)

三百年前，阿里山山麓住著一對美麗的姊妹，等著她們所愛的人回來。等了十多年，後來才知道她們的丈夫遇到海難而身亡，為了安慰丈夫的亡靈，這一對姊妹跳入門前潭水自殺殉情，爾後每當滿月時日，這對姊妹一定會提著燈籠出現，仍舊等候丈夫的歸來。淒美又感人的愛情故事，成為阿里山姊妹潭的由來，陳永森用繽紛的色彩，紀念這一段動人的台灣傳奇。

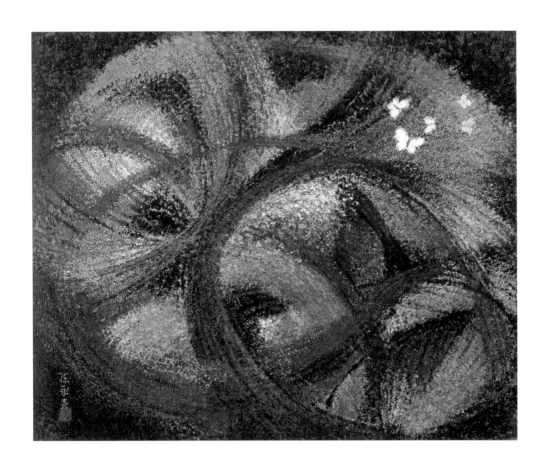

▲ 蝶夢春迴(膠彩畫，71×59cm，1973)

〈蝶夢春迴〉這幅作品也同樣受到立體派的影響，透過圓形及弧形的線條，展現蝴蝶翩翩起舞的律動感。畫面上五隻小小的白色的與黃色的蝴蝶只佔了極小的比例，陳永森運用了大面積的畫筆飛舞，彷彿蝴蝶飛行的軌跡，用色彩交織出美麗的交響樂，表現出「迴」的律動意境。

第七章
第一位獲得「白壽賞」的外國畫家

天皇裕仁：「這幅畫是寫生畫嗎？」
陳永森：「不是，是我離開台灣二十年，故鄉山河，時縈繞夢寐。在夢中得到靈感，起來便畫成這幅畫。」
天皇裕仁：「您會各種畫嗎？」
陳永森：「是的，中國畫、日本畫、西洋畫我都會，我以藝術謀求東西文化的交流，和中日藝術的調和。」
天皇裕仁：「您辛苦了，祝您有更大的成功。」

「在日本習畫的中國人中，沒有人比得上陳永森的多采多姿，他多次入選院展及日本畫展，不久將來一定會榮獲特選。」日本畫大師堅山南風看好陳永森的潛能。

「以陳君所發表的作品，每年都有精采的表現，是現代日本畫家所沒有的優點，相信會贏取特選之榮。以日本的藝術盡到兩國親善之實，這是你（陳永森）平時的信念，一定會實現無疑。」日本畫大師望月春江大膽預言陳永森未來的成就。

陳永森多次入選院展及日本畫展，兩位日本日本畫大師不約而同預言陳永森將來一定會有獲得特選。果不其然，陳永森後來締造兩次獲得白壽賞輝煌紀錄，印證了這個預言。

1953年第九回日本美術展覽會揭幕，陳永森以膠彩畫作品〈山莊〉榮獲特選，宣布陳永森為最高榮譽「白壽賞」的得主。這一年，陳永森四十歲，在日本奮鬥整整滿二十年的他，不禁留下了感動的眼淚，他畢生最大的願望終於實現了，發自內心深處，交雜著辛苦與興奮的眼淚不斷泉湧而出。所謂「十年寒窗無人問，一舉成名天下知」，陳永森付出的代價不只十年，而是二十年！他努力鑽研膠彩畫的瑰麗之美，終於獲得了最大的肯定。

過去除了日本本國的畫家，從來沒有外國畫家獲得「白壽賞」這項最高

榮譽，當年是1953年第九回日展，規模宏大，匯集了日本全國藝術的精英，競爭非常激烈，對日本藝術家來說，能夠入選「日展」就非常榮耀，更何況是獲得特選。陳永森能以一個外國人的身分脫穎而出，真的非常不容易，他是第一位獲得此殊榮的外國畫家，更是唯一獲得此殊榮的台灣留日畫家，在當時是名符其實的「台灣之光」！

在此之前，日本裕仁天皇已經有長達數年的時間沒有到場參觀日展了，這次特別蒞臨觀賞。當日本天皇進入展覽會場時，共有審查委員及入選作家們超過五十人一起陪同參觀，此時松林委員長恭恭敬敬地走到日本天皇前鄭重地指著陳永森，對日本天皇報告說：「這位是從日展以來，連續入選十一次的台灣青年畫家，名叫陳永森。他也是外國人入選的第一人。本年度他的作品〈山莊〉，已由審查委員會決定，授予最高賞「白壽賞」。」

日本天皇聽完松林委員長的報告後，立刻撇開了左右，獨步向前和陳永森握手。日本天皇與陳永森站在〈山莊〉的前面展開如下的對話：

天皇裕仁：「這幅畫是寫生畫嗎？」

陳永森：「不是，是我離開台灣二十年，故鄉的山河，時縈繞夢寐。在夢中得到了靈感，起來便畫成這樣的一幅畫。」

天皇裕仁：「那麼是印象派嗎？」

陳永森：「也不是，可算是立體派吧。但本畫的基礎，仍建立在南畫上，我是把立體派的手法，和中國南畫融合起來的。」

天皇裕仁：「完成花費了多少時間？」

陳永森：「一個半月。」

天皇裕仁：「您會各種畫嗎？」

陳永森：「是的，中國畫、 日本畫、 西洋畫我都會，我想透過藝術，謀東西文化的交流，和中日藝術的調和。」

日本天皇裕仁聽了這話，非常感動，臉上充滿笑容與敬佩，再次和陳永森握手，並鄭重地祝福陳永森說：「你真辛苦了，祝你有更大的成功！」日本天皇鼓勵並期許陳永森將來能為兩國文化交流好好努力。

陳永森對藝術的造詣很深，既繼承國畫傳統，又勇於大膽創新，開創個人的新風格，不僅備受日本畫壇肯定，也受到大陸畫家吳作人及張汀……等大師的讚賞，搭起了日後巡迴大陸展覽的橋樑。陳永森非常清楚地表明他的藝術創作目的和宗旨，他吸收了當代美術思潮的新表現和技巧，並借古老傳統繪畫，配合新時代藝術以促進文化交流，增進台日兩國人民的友誼。如此備受肯定，這是陳永森巔峰時期的開始。

二次獲得白壽賞　榮升無鑑查資格

　　一個人的運勢來了，真的擋都擋不住，陳永森以〈山莊〉獲得「白壽賞」之後，1955年第十一回「日展」，以膠彩畫〈鶴苑〉再次獲得特選，獲得榮譽獎「白壽賞」，二度獲日本裕仁天皇的接見嘉勉。陳永森榮升為無鑑查資格（註7-1），在日本畫壇地位已有一席之地，成就與聲勢如日中天。

　　為何陳永森的膠彩畫能夠獨樹一格，備受青睞？很重要的原因是他取法唐宋精髓，專擅丹青赭黃礦材顏料，靈巧運用西方繪畫天然外光技法，並融合中國書法墨色線條，表現出膠彩畫作品的精緻瑰麗。作家尹雪曼曾形容：

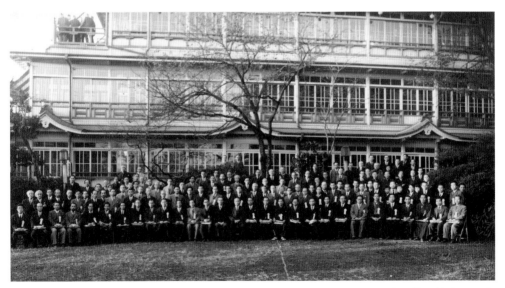

1955年膠彩畫〈鶴苑〉獲日展最高榮譽「白壽賞」時紀念合影：陳永森坐在第一排中間（穿和服的左手邊第二人）

「看陳永森的畫，就像看到多姿多彩的人生。」最重要的是陳永森將繪畫創作的熱情，盡情揮灑在他的作品裡，我們看到的不僅是陳永森繪畫的創造力，更是陳永森的生命力！

（註7-1）所謂「無鑑查」的意思是指免審查，也就是獲得日展「無鑑查」資格的畫家，作品不需要再經過日展審查，是極高的榮譽。

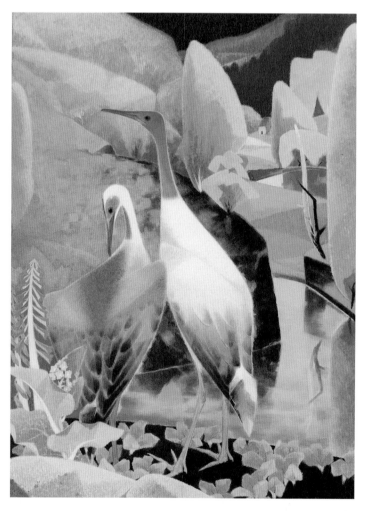

▶ 鶴苑(膠彩，135×195cm，1955，日展白壽賞)

關於鶴，有很多美麗的古老傳說，她是美麗與善良的化身，聖潔卻不可見的靈魂。步入不惑之年的陳永森，在創作上堅持不懈了二十多年，完成了這張巨幅的〈鶴苑〉。富有層次感的綠無盡綿延，如愛侶般的白鶴親密相持，在世外桃源盡處有一紅頂小屋，那也許正是藝術家躲避風浪的港灣。

旅日二十年 第一次載譽歸國辦畫展

古人的畫有古代的美，猶如唐畫與宋元明清的畫，各擅所長，各有神韻及筆法。今人的畫，其著筆應以今日世界的美為對象，大地之間，皆是題材，若只是埋首臨摹八大家山水，一旦傳神，便沾沾自喜，這等於是一個旅行的人，捨棄了面前的飛機汽車，而尋一輛千年之前的木轎或牛車，急急趕路，不是可笑麼？

美夢成真返台辦畫展 蔣公召見嘉勉

在日展以〈山莊〉獲得最高榮譽「白壽賞」之後，陳永森終於達到自我期許的最高目標，接著於1954年終於圓了生平的美夢之一，就是第一次回到故鄉台灣舉辦個人的畫展。

第一次回台舉辦畫展，受到鄉親們熱烈的歡迎，榮獲蔣介石總統召見嘉勉。大家對這位留日二十年，但心懷祖國的藝術家，不僅由衷的敬愛更是熱情的歡迎。一口氣在台北、台中、台南以及高雄，展開為期三個月的全台巡迴畫展。

陳永森將自己歸國返鄉的第一個畫展取名為「歸國報告二十年研究之經過美術展覽會」，他說明：「這次回台舉行個人畫展，可說是報告二十年來研究的經過。所攜回來的畫品，是用各種畫法說明美術的變遷和時代的表現，並近年來日本美術情形。這些畫陳列之後，觀眾對於上述情形可以一目瞭然，或可因此提高今日一般人對美術的欣賞力，也是一件有意義的事。」正如畫展名稱所訴說的，陳永森不僅展出自己最好的作品，更要將自己留日二十年的研究心得與台灣藝術界分享交流。

由於在日本獲得特選，陳永森一回到台灣，馬上受到各大媒體的報導，也讓陳永森有機會透過媒體與大眾暢談自己追求藝術的心路歷程，並表達自

己的藝術思想。

這一次陳永森能夠克服經濟上的困難，返台一圓開展夢想，是受到駐日大使館的贊助，由招商局免費招待單程船資及作品十一大箱的運費，讓陳永森非常感激。這十一大箱的作品，包含了七十七幅作品，包括：水墨畫、日本畫、西畫及其個人獨創作品，最大有三幅，高七呎寬八呎，另外還包括：陳永森的太太楓錦女士所繪，曾獲得日展的三幅日本畫作。

陳永森對媒體表示，這次返台是他二十年來的第一次，他願將他留日二十年藝術研究藝術的成果公開向國人報告，並希望祖國各界人士予以指導，他將以其最佳作品呈現給蔣總統，作為對領袖最高崇敬的表示。他也談到去年獲日本美展最高獎的〈山莊〉，已經售予東京的某華僑，並由該華僑贈給我國駐日大使館^(註8-1)，因此這次無緣跟台灣的鄉親面對面，其中賣畫所得的畫款已作為他的妻子返台探親的川資，也因此一家人能夠攜手返台。

七組畫七個類別 七種習畫方向

陳永森這次帶回來的作品，共分七組畫七個類別，包括：油畫、墨畫山水、新法花鳥動物、追憶故鄉風景、新法人物、東西合法風景、舊法花鳥動物，以及多幅在日展入選的優秀作品。^(註8-2)

記者風舟在〈新穎、優美、別具一格——陳永森回國畫展觀後記〉文在觀賞陳永森展出的作品，為不同的類別作了一番說明，他談到：「墨畫山水」是一組最具水墨畫意味的作品，這一組七幅畫中有三幅寫雨，陳永森以淡墨刷陣雨，有獨道的筆力，靜力畫前，雨聲彷彿耳邊。「舊畫法花鳥動物」是以日式畫法為主，加以水墨畫的方法。「回憶故鄉」是在海外的遊子，懷念祖國時的情感產物，他以追憶的情緒，寫盡南台灣的景色、風情、習俗，這些作品都是陳永森慰藉去國在外的寂寞心情而作。「新作花鳥動物」也是一般畫展少見的作品，十幅作品有十種不同的情調。

「東西合法風景畫」是陳永森展出作品中，最新穎突出的一組，他不僅揉合了東西墨色與西方彩色的優點，而且以入化的筆觸，揉合了東西畫不同

的精神，創出另一種新穎而獨具一格的氣氛，這十二幅東西合法的風景畫中，不論是樹、是陽光、是急流，都別具一種生氣勃勃的氣質，與任何一幅純水墨畫或純西畫相較，都有較大的深度、闊度與重量。就以這十二幅畫的成功，已可以窺見陳永森的成功，但他卻再三表示，這種新的畫法還只是在嘗試當中，這只是明亮，有如一幀彩色照片。「新舊人物」八幅，都是彩色鮮豔的作品，乍看頗有圖案畫的意味，八幅油畫是陳氏在日參選美展的當選作品，內容也多以日本的風色中心，例如：〈東京築地風景〉、〈漁船〉、〈銀座小巷〉……等，色彩清麗，氣派萬千。

　　正如陳永森所說，他的七組畫七個類別都代表著他七種不同的習畫方向，在觀眾最初的印象裡，也許很難找到一種特定的風格來代表陳永森，但這正是陳永森前途無可限量的最好基礎，因為他以一個身為藝術家不斷求新求變的毅力，在習作相當成熟的這個階段，仍以謙虛的心情，不斷作更新的嘗試與探求。

水墨畫應打破臨摹傳統 開創個人藝術風格

　　第一次回到台灣舉辦個人畫展的陳永森，不僅載譽歸國，更有機會跟許多媒體進行深度訪談，暢談自己的藝術理念，大膽點出了傳統水墨畫的弊病，他對媒體表示：「古人的畫有古代的美，猶如唐畫與宋元明清的畫，各擅所長，各有神韻及筆法，與歷史背景不可分離，代表了本身的時代。今人的畫，其著筆應以今日世界的美為對象，大地之間，皆是題材。若是只是埋首臨摹八大家山水，一旦傳神，便沾沾自喜，這等於是一個旅行的人，捨棄了面前的飛機汽車，而尋一輛千年之前的木轎或牛車，急急趕路。六十歲的人，用墨色作畫是因那時他們不知何處可搜羅色彩來作畫，我們既有色彩，既知色彩，卻少年人硬把虎有生氣的背拱起，學作龍鍾之態而以為美，不是可笑麼？」陳永森贊成作畫是表現人生美的情感，而創造一切優美的色彩來潤澤人生。陳永森補充說明：「六十歲以上的人是用墨色作畫，六十歲以下的人該把這多彩的世界，反應到畫面上去了。」中央社記者璠麗問道：「相

信陳先生的畫必是多彩的？」「是的，個人的畫大部分是如此。」陳永森回答。

　　身在日本的藝術環境，陳永森在接受媒體訪問時談到：「日本人說我國的畫比他們遲走三十年，這話是夠人警惕的。」的確，陳永森認為我水墨畫有幾千年的悠久歷史，過去在國際上也有過相當的地位，現在卻被外國人譏笑與現代藝術相差數十年的距離，其最大的原因就是因為作者缺乏嚴肅的創作態度。世界上任何國家的畫家沒有人把臨摹的作品當做自己的藝術，然而我們的畫家中，還停留在以埋首臨摹古畫為最終目標者不乏其人，一旦臨摹成功便沾沾自喜，有的還公然以『臨〇〇畫』為題目參加美展，實在不知道他自己的藝術觀何在？」

　　陳永森皺眉頭說：「以日本的一切來說，美術的確是隨著時代在進步的，追究日本畫的根源，是與中國水墨畫一支同宗，調色用筆畫具，到現在還是一樣。只是意境風物，因地方懸殊而異。今日的日本畫，是先人遺下書法中，取長棄短，滲和今人新的體悟，新的意境，重於創作。日日求新求進的，今日尚受國人稱重的仿古臨摹名家之畫，已被他們視為足受輕重的廢物。」陳永森認為臨摹古畫是一個習作的過程，從畫帖上只能學得山怎樣畫，瀑布怎樣描的死的技法，不能當作藝術創作，如果用這樣的態度來作畫，到野外寫生，看見山又不肯仔細觀察山的姿態，不肯著實去描寫那瀑布的自然生命，只是拿畫帖上所學得的臨摹技法來應付，畫法便落了俗套，一幅山水畫變成毫無生氣的作品，沒有了創作就沒有藝術價值可言。

　　陳永森對媒體表示：「中國古畫是美好的，但在這一個時代的中國習畫者來說，不應墨守成規，應該不斷配合科技的發展，不斷接受新的時代表現，使水墨畫能夠不斷發揮其特具的優美之處。把具有數千年歷史的水墨畫，囚禁在臨摹古人名畫的小圈子裡，實在太可惜了。」

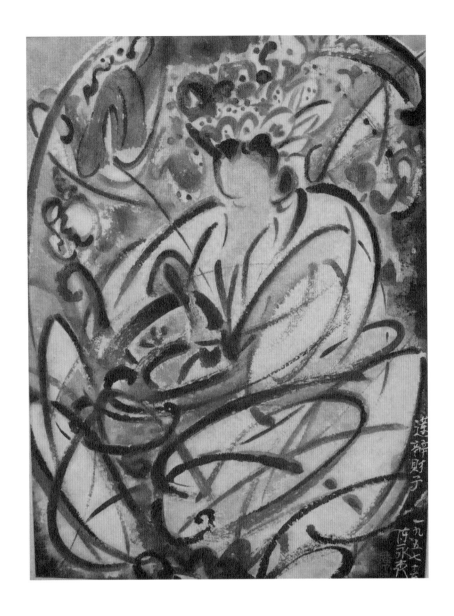

▲ 蓮瓣財子(多媒彩，26×23cm，1957)

快速而抽象的筆觸，完全不輸給當代藝術的靈活技法，線條簡單卻生動，呈現出傳統女神的形象。對於
神佛畫像頗有心得的陳永森，已經比同時期的畫家，提早一步走上抽象創作之路。

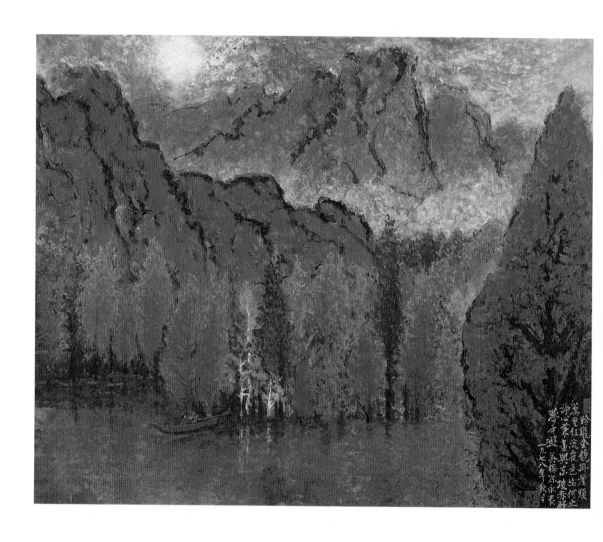

▲ 夕陽乾坤輝(膠彩，69×57cm，1978)

「玲瓏金鏡掛崖頭，萬里征流夜色幽，何止詩心兼畫興，東坡赤壁夢中遊。」陳永森以難得的寶石紅顏料充滿了整個畫面，完整的表現出秋色之美。1978年是陳永森創作的巔峰期，得獎不斷，也是創作的成熟期。繪畫之路春風得意，在夢境之中，也能乘興出遊。

藝術不只是技術 不應以一天可畫幾幅自誇

　　除了一味臨摹古人作品之外，陳永森也發現了國內藝術家另一個畸形的現象，他對媒體曾談到：「藝術不只是技術，最近我回國來，聽說有些人以自己一天可畫出幾幅畫而引為天才自誇。相反的對於費心數天才能創作完成的，卻譏之為畫工，實在使我莫名其妙。所謂一天可畫出幾幅，或者二十分即可完成一幅，那完全是技巧的工作。真正的藝術，偉大的藝術，絕對不是僅以熟練的技巧所能瞞過去的。真正的創作是心血的結晶，如果真正傾注心血來創作一幅畫的話，不知會減短你多少壽命，偉大的藝術創作是不能像以機器製造物品那樣。」

　　陳永森對媒體談到，日本人在這一方面的創作態度是值得欽佩的。戰後，尤其在1950年以後，日本的東洋畫也好，西洋畫也好，其創作的表現法沒有固定性，他們為了要表現出更新穎的色感，不但開始選用強烈的色彩，有些畫家還以色紙貼在畫幅上然後再塗上顏料，不斷研究創新，想盡辦法要表現出更適合現代人的美感意識的繪畫，這種效果絕不是只臨摹先人的或模仿他人的技法就可追求到創作態度。

　　「時代在進步，藝術也需要進步。藝術是反映人生的不是嗎？我們對古代藝術能做的是吸收他們的長處。」陳永森說。

陳永森作畫步驟 寫生—思想—成畫

　　究竟陳永森事怎樣作成一幅畫呢？究竟是下筆之前先有意象再有實物？還是只照意象來作畫呢？或是只照著實物寫生呢？陳永森曾對媒體談到其實每一種作畫方式都有，他說：「我的大部分的作品是膠彩畫，可分為人物、山水、花鳥、動物幾種。畫法亦分為新舊式兩種，所謂新式，大部分是憑藉寫生而得畫材，所謂舊式，則是憑著想像而落筆。還有一部分是油畫，其他是我個人獨創的作品。我作畫的步驟是：郊外寫生-->經過思想-->而成畫。書法是融合新舊取其長。」他談到從日本搭繼光輪返回台灣，沿途在海上也畫了幾幅海上的寫生草圖，這就是一個畫家的即興，從生活中隨時隨地擷取創

作題材，每一幅寫生草圖都是之後產生偉大作品的原型，看似雜亂的鉛筆或原子筆素描，其實彌足珍貴。

　　媒體記者曹國璋也非常好奇陳永森擁有獨具的風格，究竟是怎麼成功的？陳永森回答：「我是台灣人，我的畫不能將民族精神丟棄，雖然我學日本畫與西洋畫比學水墨畫的時間較多，但是我的畫必使其有國畫的精神，採取日本畫的技術，以及西洋畫的表現，這就是我所謂的獨創。至於如何求取成功，我已經告訴你，我距成功尚遠，不過畫一張畫，要表現其形體是容易的，要表現其重，量和深則甚困難。墨色容易，但色彩較難，我畫畫不用日本顏料，我自做顏料。我畫畫採水墨畫、日畫和西洋畫三者之長，在不失水墨畫的精神原則之下，向主體派的方式發展。」

　　「日本畫與中國畫有些什麼不同？」記者曹國璋再問陳永森，他回答：「日本畫原學自我國唐宋的院體派，有顏色和寫生，到明治以後，他們兼採西洋色彩的畫法，遂變成獨具一格的畫，這就是所謂的日本畫。日本的美術近年來進步很快，他們吸收各國美術之長處，時常在進度上有良好的表現，我國的美術，雖然我認識還不多，但我覺得在進度上沒有人家的快。水墨畫和日本畫雖同用毛筆和同樣的顏料，但比較起來，水墨畫注重精神和意想，日本畫除了注重精神和意想外，很講究技藝，其水準可與法國媲美。最近六年來，日本的畫變化更多，他們在盡量吸收外國的長處。」談到畫的派別，陳永森更滔滔不絕地說：「印象派的畫，在今日科學的時代已經不甚配合了，現在的一切生活，什麼都是色彩，畫是在色彩、重、量與深的方向發展，才能配合時代，所以立體派的畫，在日本近代甚為吃香。」

　　陳永森接受當時媒體訪問時，談到這次在台灣展出三個月後的計畫，他說：「預定在三個月後回日本繼續研究，也許再二十年或三十年才能自覺稍有成就吧！以我個人的看法，既然是一個畫家的話，必須一年三百六十五天不停的創作，不可有一天的停滯。今天的畫法只能表現出今天的美感，明天必須有明天的畫法來表現其美感，藝術的創作是不斷地進步的，絕不是保守的。在藝術的範疇裡，進攻是發展，而保守則退步而已。」他認為日本美術

研究的風氣較國內為濃厚，同時日本的美術近年來進步很快，他希望能在日本繼續學幾年，等到有相當成就後再回到台灣來。

不願歸化日本更名換姓的陳永森

　　除了獨創的藝術技巧受到讚揚之外，陳永森不願歸化日本更名換姓的愛國之心，更是受到台灣人的愛戴。記者鳳兮在1954年的報導〈可愛的畫家─迎陳永森先生〉，文中再次強調在異鄉作客的陳永森，能夠以外國人的身分在日本畫壇獲得成就，背後這二十年來的艱辛無人知曉，鳳兮在文中談道：「陳永森在日本藝術界作『客』，有時是不免受『主人』歧視的，即使陳永森的藝術造詣超過同期的日本藝術家，而他所獲得榮譽的機會無疑的仍比他們少。可是陳永森在遭受這種困難後，毫不灰心，只在藝術上求精進。以藝術的成就迫使彼幫的人士，不得不承認他的地位，他絕不屑於更名換姓歸化日本，這更是值得我們敬愛的。」

　　還記得當初與陳永森一起留日的年輕畫家，大多因不耐貧寒與寂寞，仍以中華民國僑民在當時所具備戰勝國國民的條件，從事非正當的商業經營，結果許多人發了財，更是更名換姓為「山本」、「有田」……等四、五個字的日本名，歸化為日本人。許多人也曾勸陳永森改為日本名，利於他在日本藝術界的發展，但是陳永森剛硬的個性，完全不為所動，更拒絕這些善意的提議。這番愛國情操，在苦學二十年後回到台灣舉辦第一次的畫展，受到大家的致敬，更受到媒體的讚揚，鳳兮報導：「陳永森一心要回台灣，願以他二十年來歸信祖國與同胞，相比之下，那般投機的份子簡直輕如鴻毛。我們敬愛藝術家陳永森，我們更敬愛『愛國的』藝術家陳永森，我們向陳氏致敬，並表示熱烈的歡迎！」

　　陳永森的剛硬個性固然讓他在載譽歸國時獲得了不少的讚揚，但卻也讓他在往後的藝術人生吃足了苦頭。

（註8-1）參閱剪報，1954年1月4日，中央社訊〈我留日青年藝術家陳永森抵臺——攜作品七十餘幀將分在三地展覽〉以及1954年1月11日，記者璠麗〈新畫家陳永森〉也看不出來出處，兩篇報導都談到陳永森〈山莊〉在當時的駐日大使館。2011年經吳三連獎基金會與日本經濟文化處聯繫，查無此畫，目前此重要畫作〈山莊〉不知流落何方？

（註8-2）參閱剪報，1954年1月30-31日，記者風舟〈新穎、優美、別具一格——陳永森回國畫展觀後記〉。

第九章
天才洋溢的全能畫家
不識人情斷送藝術生路

「你們真是誤人子弟!」陳永森在返台歡迎會上,竟大膽當著本土畫家以及美術系教授們的面前,在台上語出驚人作出一番嚴厲指控,結果楊三郎第一個憤而離席,歡迎會不歡而散,陳永森得罪了台灣藝術界,也斷送了返台發展的生路。

　　陳永森赴日精研畫藝二十餘載,離鄉背景只為追求藝術永恆超越的夢想,從東京藝術大學表現傑出、頻獲畫展入選肯定的高材生,到參與第八回「日展」同時入選膠彩畫、油畫、書法、雕刻、工藝等五部門,一舉刷新日人紀錄而獲得「萬能藝術家」美名,直至其膠彩畫作品〈山莊〉獲日本藝術界最高榮譽「白壽賞」肯定,並且得到裕仁天皇親臨展場欣賞其作的殊榮,陳永森的藝術之路彷彿一路順遂,其優異的藝術表現與獨到的藝術堅持,都使他站在人生成就的頂峰,然而,卻萬萬無法料想,載譽歸國回歸台灣故土的這年,卻因其尖銳言詞而遭到台灣藝術界的抵制排擠。

剛直耿烈的性情 不見容於世

　　陳永森一生夢想著藝術的卓越,追求無止盡的超凡,因此他將對藝術的熱愛與激情凝聚於每次的創作,企盼能「淋漓盡致地表現出無限的自然美或有意義的人生」,而只專注於表現「美」的一切努力,對於各項創作媒材及方式無所畏懼地嘗試,只為了讓自己有一天回歸故鄉——台灣時,也能夠影響並改變這片土地,成為他心所繫盼的「美」的最後歸所。

陳永森的確是個天才，他的才氣展現在畫作上幾乎是無懈可擊的100分！返台應是圓夢的開始，接受各界報章媒體專論採訪、舉行首次全台巡迴畫展，眼看就要在故鄉再創藝術生涯的巔峰，未來的前途應該是一片看好、無可限量，然而，就在返台歡迎會上，他眼見當時的台灣藝術界正囿於傳統、安於現狀，一時卻控制不住自己的焦慮情緒，不假思索竟讓氣憤的話語脫口而出，一句「你們真是誤人子弟！」不僅讓在場所有與會藝術家及教授們啞口無言甚或憤而離席，也讓陳永森親手斷送了自己在台發展的藝術前程。

長流畫廊董事長，同時也是陳永森的摯友黃鷗波之子黃承志，曾在經濟日報發表文章〈陳永森強烈的癡與狂〉中如此形容天才畫家陳永森：「台灣畫家挑戰日本畫壇，藝術成就最高者當屬陳永森。不過，畫壇談到他，最後總會感嘆：天才與白癡可能只有一線之隔。陳永森的IQ（智商）很高，但EQ（情緒合群商數）和AQ（逆境商數）零分，他過於自負，把日本和台灣兩地的藝界都給得罪了，不能見容，老年癡呆，終老於養老院。」

陳永森的忘年之交郭東榮也在〈悲劇收場的反骨畫家──陳永森畫伯〉中談到：「我們了解到，陳永森雖是在日展裡屢獲大獎，且還是台灣人唯一獲獎的資深畫家，作品在日本獲得極高的讚譽，但為什麼在台灣的知名度卻不高，甚至比起其他同年代的畫家還低呢？這或許是他的個性使然，影響了他的一生。雖然大多的藝術家皆有『怪脾氣』，好像『怪脾氣』為藝術家所獨有的特徵一樣，但陳永森的個性卻又更強烈，而且傲慢、自高，像他便得意於被稱作『萬能畫家』稱號這回事，而不似張大千那樣與人為善，也因此害了自己在台灣藝壇的地位吧！」

嚴詞指控台灣藝術界　自負而不加修飾的藝術堅持

陳永森在第二次以〈鶴苑〉第二度拿到「白壽賞」，台灣藝術界熱情邀請陳永森回台，並且為他在故鄉台南辦了一個盛大的歡迎會，許多本土藝術家，包括楊三郎、郭東榮……等都到場共襄盛舉。

本來應該是熱熱鬧鬧的一件喜事，但陳永森一上台發表致詞，第一句話

不是感謝，而是批頭痛罵：「你們真是誤人子弟！」接著又說：「台灣藝術界實在沒什麼人才，如果沒有他參與……。」竟大膽當著本土畫家以及美術系教授們的面前，在台上語出驚人作出一番嚴厲指控，結果楊三郎第一個憤而離席，在場的人聽不下去，歡迎會也不歡而散。

　　雖然陳永森在日本藝壇的表現確實輝煌耀眼，但重回台灣故土，他卻過份自負地輕忽了當時台灣藝術主流的影響力與牽制力，在公開場合不留情面的嚴厲批判言詞，雖句句皆是出自肺腑的藝術堅持、是眼看台灣藝術發展已遭遇瓶頸的大聲疾呼、是面對藝術改革捨我其誰的使命背負，但卻是任誰都無法招架承受的公眾羞辱，當眾被辱者一口怨氣吞不下肚，自然就引起了強烈反彈與群起撻伐。

　　郭東榮談到：「陳永森回來台灣開畫展時，外省畫家說他畫的是日本畫，不是水墨畫而攻擊他。本省畫家也在歡迎他的酒會上，因他講的話令人不爽憤而離席。又對來看他畫展的學生說：『你們師大美術系的老師教你們什麼？簡直是誤人子弟！』當然聽到的學生也不歡而散。」

　　黃承志也談到：「在藝術界，自負、自誇還能讓人接受，但『只有我行、你們都不行』的態度，註定只會讓自己孤立。」陳永森得罪了台灣藝術界，歡迎陳永森的熱情被澆熄，轉成了冷漠，陳永森從此成了不受歡迎的人物，也斷送了返台發展的生路。

心繫台灣藝壇　終其一生關心台灣美術發展

　　1954年陳永森返台短短半年時間，雖然如願完成了台北、台中、台南、高雄等地的巡迴展出，期間也獲得各界媒體的專論報導及迴響，卻因其銳利的攻擊性言談而始終未能得到台灣藝術界主流的支持，但陳永森沉浸在自己對藝術的狂熱追求之中，未曾發覺面對群眾的失言事件，正是讓自己對藝術改革的一片熱忱無法獲得認同，也無緣在台得到後續發展的主因。

　　事雖如此不盡人意，離台返日前，陳永森仍心心念念台灣藝術發展，專文撰寫了一篇表述藝術創作理念的〈我的藝術觀〉，期許每位藝術創作者都

終有一日能成為「用造形藝術表現出『美』的感情的文化工作者」，也傳達了他自己對藝術精研、絲毫不懈怠的精神，希望創作者能放眼國際而比較東西藝壇發展的脈絡，朝一個不斷向前、不斷進步的藝術人生邁進。

回到日本事隔將近三十年之後，高齡逾七十歲的陳永森，在1984年於東京接受自立晚報記者莊世和訪談時，依舊心繫台灣藝壇，透露了他長久以來對台灣美術發展的焦慮。

在報導〈陳永森訪問記〉談到，陳永森其實非常關心台灣美術的發展，他所知道的台灣美術在「形式上」的打扮面貌看來好像有點進步，其實已經無軌道的走下坡了，實在令人寒心。在繪畫的創作上已經失去了「純粹美術」的本質，也沒有自己的個性，繪畫不只是描繪地方異色！形式上的搬上畫面就好，必須有民族意識的繪畫精神，所以必須挽救台灣美術的創造性，恢復正常的發展。平心而論，台灣畫家，有些人連基礎都不穩，卻急切於功名，毀滅了自己的前途，實在太可惜。

陳永森拿出一大把台灣學生寄給他的書信，其中大部分都是美術系學生所寫的信函。學生們在給陳永森的書信當中，埋怨台灣美術教育。學生們訴苦談到，在台灣從來沒有聽說像陳永森傳授給學生們的那些寶貴的話，也沒有學過那麼多新的技法應用和觀念……等。陳永森質疑：「學生們在學校四年到底學到了什麼？連自己都不曉得，教授們不懂或不敢教，只讓學生自己摸索，或者向學長們學習來充實自己的學業，終結只是換來一張飯票，在生活上鬼混欺騙自己。」（註9-1）

陳永森談到，從學生的口中和作品上看到的，與學生埋怨信上所說的，便可看出教授們為了自己的前程，沒有時間專心來照顧學生。這種教育法一定會失敗，台灣的美術教育等於歸「零」了，雖然有人關心，但是到現在還沒有做到。謝東閔及吳三連先生等人曾經促請陳永森回台任教，但他因事纏身無法分身返台任教而作罷。只能利用空檔回台的時間，不定期的以私下指導的方式，教導一些熱愛藝術的年輕學子作畫或是帶著學生們去戶外寫生。因此陳永森雖然沒有正式在學校任教職，還是有一些曾經領受過他指導的學

生。

　　或許正是透過這樣一生為藝術努力、不願放棄藝術改革希望的陳永森，我們也才終於明白，為什麼當年他會不顧一切地在公開場合上義正辭嚴地批判台灣藝術教育，全是因為他心中非常掛心台灣藝術界的發展，有一種恨鐵不成鋼的焦慮。但是處世不夠圓融的他，不懂得用比較溫和的方式去推動藝術革命，而採取強烈的批判，造成了反效果。這也不禁令人值得深思，藝術家雖然以才氣縱橫，以作品論成敗，但，光靠天才自居，不懂人情事故，不懂經營人脈，終究很難在藝術界立足。

　　「所謂藝術，不僅僅是自然萬象的『再現』，而是以創造『形而上』的美感為貴，易言之：有生命的流露，有思想的洋溢，這樣的作品才有永恆的價值。」

　　陳永森在〈我的藝術觀〉文中，真情流露的這一段話，或許正像為自己一生超凡的藝術創作寫下了最佳註解。他終其一生所追求與渴望的，就是這樣一種能夠超越形式以及規範的藩籬，而能夠真正接觸到生命靈感的「美」。雖然歷史捉弄，讓當年的陳永森因為個人的耿烈言詞而曾經在台灣藝術界吃下一場莫名敗仗，但他對藝術絕美的追索與堅持，卻早已超越永恆。

（註9-1）參閱剪報，1984年5月4日，自立晚報記者莊世和，東京專訪〈東京行腳陳永森訪問記〉。

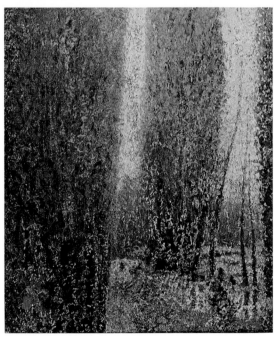

▶ 新樹
（膠彩畫，90×115cm，1963）

◀ 晨
（膠彩畫，60×73cm，1963）

〈新樹〉與〈晨〉皆陳永森「光」系列作
品，〈新樹〉代表了春天的第一道光，而
〈晨〉展現了早晨的第一道光。

第十章
「綠色裸婦」事件 引發日本畫壇騷動

「人體那裡用綠色？」保守派恩師兒玉希望在陳永森的畫作〈綠蔭〉（綠色裸婦）上拍打了幾下，引起陳永森的強烈反彈，他不願接受，兒玉希望生氣的說：「那你不用來了。」

與恩師決裂 斷送日本藝壇命脈

　　上一章談到陳永森的怪脾氣，斷送了自己的藝術生涯，除了與台灣藝術界格格不入之外，在日本發生的「綠色裸婦」事件，更斷送了自己在日本藝術界的命脈。

　　陳永森初到日本學畫，就到兒玉希望的畫塾拜師學藝，兒玉希望不只是日本藝壇極具聲望的藝術家，更是日展的領導人，就連日本畫商要買畫都要請示過兒玉希望的意見，在日本畫壇的地位可說是呼風喚雨。

　　說陳永森是兒玉希望的愛徒之一，一點都不為過，陳永森獲得兩次日展最高榮譽「白壽賞」之後，老師為了他的前途著想，曾建議陳永森改名換姓歸化日本就可以擔任日展審查委員，但是愛國的陳永森謝絕了老師的好意，更拒絕了此利益交換的誘惑，讓兒玉希望相當不滿。

　　之後陳永森又因為〈綠蔭〉這幅畫與恩師起了衝突。相對於傳統日本的保守畫派，陳永森不斷創新突破，以期不斷開創藝術創作新格局，無奈恩師兒玉希望屬於保守派，身為日展領導人的他，當然更有義務維護傳統。當兒玉希望看到陳永森的〈綠蔭〉，馬上質疑：「人體那裡用綠色？」並且在畫作上拍打了幾下，引起陳永森的強烈反彈，兒玉希望建議陳永森修改畫作，頑固的陳永森不願接受，兒玉希望生氣的說：「那你不用來了。」由於兒玉

希望和日本畫商的關係良好，他更鐵了心告訴畫商：「要和陳往來，就不要來找他。」從此師徒關係決裂，日本畫商也不敢接觸陳永森，更別說是買賣交易陳永森的畫作了！

受到電視台關注　引起日畫壇騷動

　　這件事情，受到當時日本NHK電視台的關注，NHK電視台邀請陳永森接受訪問，針對日展審查會幕後情況以及其不公平制度公開發表談話。陳永森本來打算上電視台，準備好好痛罵日展一場。後來因為日展審查會得知此事，怕再次引起日本畫壇的騷動與困擾，將這件事強壓了下來，沒收錄影並要求NHK不得播放，後來文學博士宇佐見省吾出面擺平，並安慰陳永森，整件事件才平息下來。從此陳永森也憤而退出日展，專心於巴黎及日本全國舉行個展，心懷著昔日天皇的期許，希望為台日友好的關係努力。

　　為什麼不過是一個畫成綠色的裸婦，就足以破壞師徒長久的友好關係？難道陳永森真的那麼不顧師生情面嗎？甚至與日展決裂？或許可以從宇佐見省吾著《日本畫壇裡面史》裡的文章〈日本畫壇之騷動與陳永森之藝術崢嶸〉（註10-1），可以比較深入了解「綠色裸婦」事件脈絡以及其背後日本畫壇兩派之爭──重視傳統的保守派與汲取西方繪畫觀念的現代創作派。

　　宇佐見省吾在文中談到：十多年前，三十多歲的年輕日展新銳審查委員中村正義，為革新日展風氣，與宇佐見省吾的太太碧宇審查委員攜手，把傳統封建之畫家作品統統淘汰，結果引起推薦他的師長中村岳陵的不滿和激怒，當年將他從日展除名追放。沒想到，成為日展無鑑查之台灣畫家陳永森先生，以〈綠蔭〉（綠色裸婦）作品又引起了日本畫壇的騷動。

　　事情的真相是這樣的，陳永森以為獲得日展無鑑查資格之後，所有的作品都不需要受到任何人的干涉及控制，可以自由選擇出品之權利。沒有想到〈綠蔭〉卻遭到恩師兒玉希望的反對和謾罵，並在畫面上打了幾下並卸了下來。陳永森知道這件事後，非常憤慨，認為：「雖然是師長，也太過份了。」陳永森受不了這種侮辱，聲言報復，後來經由同仁勸解而息怒，同時

備受同情的說：「你是外國人，在日展是不可能再爬上一層樓的。」陳永森聽了此話後立刻退出日展。

「綠色裸婦」事件發生之後，關心陳永森的人都感到非常驚訝，也希望能從中和解衝突與紛爭。山口篷春（另一位與兒玉希望具有相同地位的日展領導人）曾說：「陳永森君現在雖有困難，不久將來盡量設法促成他為審查委員。」正如宇佐見省吾所言，兒玉希望站在師長立場，為了維護當時日展的傳統聲譽，不能隨便接受陳永森之〈綠蔭〉畫作，也有他不得已之苦衷。

宇佐見省吾了解，對當時的擁護保守派的畫家而言，兒玉希望的舉動是為了尊重傳統。但宇佐見省吾也認同陳永森的改革創新，認同科學不斷的進步，藝術發展也必須跟著不斷進步，他更讚譽：「陳永森氏這樣作風，可以為畫界之楷模。他是日本畫壇的風雲兒，頗受歡迎，尚且最近法國政府派人來聘請他前往巴黎舉行畫展等，真是難得！」

引起日本畫壇喧然大波的「綠色裸婦」事件，不只是陳永森個人與其恩師兒玉希望的衝突事件，更代表著日本創新派與保守派的對立與抗衡。陳永森為了維護其藝術創作更寬廣的空間與自由，不惜跟恩師賭氣，拿自己的藝術生涯進行革命，他無所畏懼，賭上了自己的藝術前途。

令人惋惜的同時，也令人欽佩陳永森作為一個藝術家的一身傲骨！

（註10-1）參閱陳永森畫冊，1987年6月30日出版《藝苑崢嶸——台灣出身的陳永森在日本畫壇五十年奮鬥史》，書中收入由宇佐見省吾著作，鄭獲義翻譯《日本畫壇裡面史》文章〈日本畫壇之騷動與陳永森之藝術崢嶸〉。

▲ 座綠裸婦（岩彩絹布，84×106cm，1980）

「玉膩豐胸似帶愁，朱唇半啟半回眸，蟾光掩映芙蓉帳，媚態嬌軀襯玉樓。」柔美的線條配上溫婉的綠色，陳永森將女子梳妝的優美姿態完整呈現。鮮豔且明亮的色彩更為畫面增添了生動的活潑氣息。

▶ 綠蔭（岩彩絹布，39×48cm，1955）

引起日本藝壇大騷動的「綠色裸婦」事件，陳永森不畏主流強權，堅持自己的理想，即使受到日本畫壇前輩的阻撓與排擠，但是陳永森仍繼續創作。柔美的線條配上溫婉的綠色，陳永森將女子梳妝的優美姿態完整呈現。

陳永森對人體描繪的叛逆與執著，從1955年所作的〈綠蔭〉即可窺見。大地生命為女子所孕育，利用明暗色彩的對比，呈現出女子曲線的美感，並且傳遞大地之母，生生不息的概念。背景中池畔的紅色線條，突顯出綠色女子的創作感，在早期保守的年代，陳永森的前衛表露無遺。

▲ 石猿怪 (粉彩，24×33cm，年代未詳)

粉彩是陳永森常用的媒材之一。喜歡描繪京劇人物的陳永森，一連創作了許多戲劇人物的臉譜。在〈石猿怪〉一畫中，陳永森用鮮豔的粉彩，抽象的描繪出京劇的臉譜，別具現代風情。

▶ 悠哉游哉(熱帶魚) (膠彩，150×197cm，年代未詳)

陳永森以富有層次的絢麗色彩，營造海底奇幻世界的神祕與魚群悠然自得生活的嚮往。色彩斑斕的水草和熱帶魚相映成趣，波光瀲灩的海洋是陳永森揮灑的靈感來源。

瑰麗的色彩，是陳永森筆下熱情的海洋。多彩的熱帶魚，是陳永森對南國家園的想望。游動的魚兒是自由的象徵，陳永森藉著畫筆，傳遞出內心奔放的渴望。

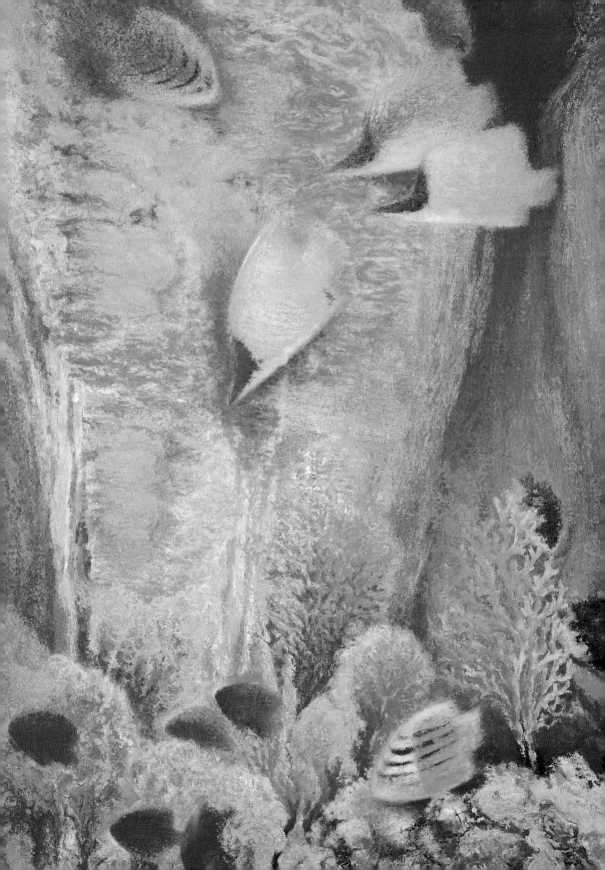

▲ 青鳥繞紫光（岩彩紙本，60×45cm，1981以前）

「天空飛鳥翔，曉光紫雲騰。」鳥一直是陳永森作品的主題，他喜歡繪畫飛鳥展翅翱翔於天空的景象，象徵著他極度渴望自由，靜待那黑夜過去的破曉天明，用盡最後一分力氣也要盡情飛翔。

第十一章
逆境中求生存 獨自活躍走遍日本

「我也有過如同你一樣的事情，尤其對老師具有的『強韌』深受感動，
這樣的講法也許很失禮，也許只有被踐踏過的人才特有的吧！
最後一個晚上，因你說的，連向神都要反抗的激情，那一段話使我心中流淚。」
一對不具名的父子寫信給陳永森，表達心中強烈的感動。

離開日展 走一條孤獨之路

　　「綠色裸婦」事件，陳永森憤而退出日展，1971年膠彩畫〈幻曲〉為陳永森參加「日展」畫下了休止符。

　　好不容易經過了二十年的奮鬥，在日本畫壇獲得如日中天之勢，陳永森放棄了日展，更放棄了垂手可得的日展審查委員的資格，這對一位在日本奮鬥的台灣畫家是多麼大的犧牲？或許身在現代，我們很難完全理解陳永森究竟放棄了什麼？或許從另一位陳永森的日本畫家友人加藤榮三的故事，我們能有所體會。

　　加藤榮三和高山陳雄都是是東京藝大的先輩，交情甚篤，加藤榮三更以畫刀嘗試新畫法而出名，可惜好友東山魁夷升為藝術院會員，加藤榮三卻不聞不問地沒被提名，加藤非常失意，每日悶悶不樂，陳永森知情後前往安慰，並邀請他到台灣旅行寫生，但是加藤榮三沒有同意，陳永森與加藤榮三就到海邊散步，追憶昔日往事，當時加藤榮三對陳永森嘆息地說了一句話：「海闊無盡處！」，絕望的加藤榮三竟在當晚在自宅自殺，結束了一生，同年兒玉希望、山口篷春也去世，日展大權就此落入東山魁夷的手中，成為東山魁夷的天下。

　　由這段加藤榮三的插曲，我們可以了解到，進入日展的審查委員，代表

的就是領導日本畫壇的權力。陳永森毅然決然放棄了這個可以讓他從此飛黃騰達的機會，而選擇走一條孤獨奮鬥的道路。

走遍日本辦個展　另闢一片天

但，天無絕人之路，離開日展後的陳永森，在逆境中求生存，靠著一己之力，走遍全日本舉行個展，另闢藝術生涯的一片天。

1972年起，陳永森離開日展轉向日本各地舉行個展，地點包括：1972年大阪心齋橋美術畫廊、1973年札幌市住友生命畫廊、1974年上野松坂屋新館美術畫廊、1975年東京中央區銀座和同畫廊、1977年新宿伊勢丹本館美術畫廊、1978年及1980年於橫濱高島屋美術畫廊、1981年及1983～1985年於東京中央區八重洲畫廊。其中，陳永森大部分是透過日本各大百貨公司的畫廊體系舉辦個展。

陳永森在接受媒體訪談曾談到日本百貨的畫展模式，他說明：「日本美術的蓬勃發展，商業界與新聞界有很大的貢獻。日本的百貨公司都設有美術室，專供畫家展覽作品，各大公司以名家的畫作號召，展開商業的宣傳，這種重視藝術的作法，對一個苦心作畫的人來說是一種鼓勵。而日本新聞界也不斷闢出專欄介紹畫家及名畫。除此之外，像『讀賣新聞』等大報社，經常與政府合作，向世界各國，包括：法國、英國、美國、義大利……等，邀請世界名畫到東京展出，讓日本人民欣賞一流的好作品。這不但提高了人民欣賞藝術的眼光，也使一些窮苦畫家有觀摩名家作品的機會。」

矢口素篁：「獨自活躍於全日本吧！」

陳永森以另類的行銷手法，縱然沒有了恩師兒玉希望的人脈，卻因為積極在全日本舉行個展，提高了自己作品的曝光率，讓更多的日本畫商注意到陳永森的作品，例如：日本畫商京都修護坊「御本山御用達」矢口素篁曾在1973年，以書信與陳永森洽談買賣畫作事宜。

矢口素篁在信中寫道：「感謝你的來信，諒必作為畫家獨自活躍於全日

本吧！榮獲特選一次後希望你再接再厲，再爭一次特選！務必繼續努力，按此順序將可以得到當審查員的大榮冠！」原來畫商矢口素篁在台灣出生，被台灣人養育，因為不懂日語而就讀台灣小學，因此對於台灣來的陳永森特別有一種同鄉情懷，也希望助獨行俠陳永森一臂之力，他談到：「獨行俠的方式，運氣好的時候是可以的，可是請你仔細考量，有『支柱』的畫商是必須的，說出來給你作參考。我準備於七月中旬去歐洲，參觀最近的畫，研究能不能賣日本畫？也想去參觀各國的博物館，八月底回來京都，這也是朋友學者的推舉而參加的。」在書信的最後祝福陳永森：「後會有期，請保重身體打拼，在京都祈福你的發展，宣傳方面背後會支持你的。聽說你要在仙台開個展，請加油，我非常高興，有消息請你來告！致台灣同鄉人士陳永森畫家六十二歲矢口素篁。」(註11-1)

活躍日本畫壇 來自名家的肯定書信

除了來自畫商的書信之外，陳永森多年來活躍於日本畫壇，吳三連獎基金會也保留了眾多陳永森與日本畫壇重要的畫家們的書信。包括：在陳永森尚未得到日展特選時，日本畫大師堅山南風與望月春江就大膽預言以陳永森的潛力，一定會獲得特選，果然，兩位大師的預言成真。

堅山南風：「在日本習畫的台灣人中，沒有人比得上陳永森的多采多姿，他多次入選院展及日本畫展，不久將來一定會榮獲特選。」(註11-2)

望月春江：「現在住在我國的台灣出身畫家能舉出幾個人，可是其中要選出超群優秀的作家誰都會說出陳永森君。陳君在東京美術學校的日本畫科、洋畫科以及工藝科學習，此後在美術廣泛的領域裡經不斷的研究，在官展裡，其洋畫工藝等的作品的特色則受到稱讚，尤其在日本畫的發表，連年都非常的傑出，從他作品裡可窺見現代日本畫家所不能見到的異彩，陳君能獲得特選是指日可待的。日本以藝術作品親善的手段，陳君向來意以此為心願逐步付之實現，是值得可喜的事。本人很樂意的期待陳君值得尊敬的努力，能在作品上，更在台日親善方面結出美麗的果實。」(註11-3)

除此之外，許多畫家們也不約而同透過書信表達對陳永森的尊重。

曾是陳永森畫伯的後援會的主席，渡邊政人說他：「與陳君相識已經十六年了，陳君造詣高深，才藝拔群，雖然是台灣的畫家，但參加日本的畫壇，對於兩國的藝術文化交流貢獻良多。陳君的資性篤實、熱心腸，有當今社會罕有的武士道的氣概，所以鼓勵大家收購他的作品。」

高山辰雄：「謝謝你的畫集，因為剛去歐洲旅行延遲了謝函，看到你的畫集又高興又感到很美，有些畫與我的嗜好相合，所以興高彩烈的一張一張看過去，只是覺得如果能夠會讀漢文就更加愉快了，非常遺憾。雖然無法了解，可是『物我兩忘』這句話，受益良多，期望更加的活躍。」（註11-4）

熱愛藝術不具名父子 深受感動

在這些保留的書信當中，除了來自名家的讚美書信之外，有一封來自不具名父子的書信，在觀賞完1973年陳永森在日本仙台市所舉辦的個展後，寫下這封真摯的信函，特別令人感動。

書信寫著：「對你來說，這十天是很長的，可是對我來說覺得很短，無論如何我們父子要努力把你所有的統統吸收過來，以畫法來說，家父好像開始把握到將來飛躍進步的基礎了，每天看好幾次，好像在促進他的自覺似的。我也有過如同你一樣的事情，尤其對老師具有的『強韌』深受感動，這樣的講法也許很失禮，也許只有被踐踏過的人才特有的吧！

再者，以歷史為背景在台灣培育出來的因素也不可遺忘，在老師『強韌』背後，很清楚的看到這兩項事情，因此在我未來的歷程上，將成為很大的鼓勵。

還有一點與此相提並論的，使老師的『強韌』更加堅固的是，最後一個晚上，因你說的，連向神都要反抗的激情，那一段話使我心中流淚。向神反抗的話，有什麼話可說，只是感動流淚。非常感謝能夠獲得這樣的機會，也許對老師來說並沒有任何利益，但是對我來說，最好的日子持續了十天。在個展會場裡，對一般的參觀者積極的招呼，或在我的家裡，老師的情形都燒

在我的腦海裡。」^{（註11-5）}

走出了日展，陳永森走進了日本人民的心中。

他播下了一顆顆藝術的種子，在每一個觀畫者的靈魂中，繼續延續他的生命力與創造力。

藝術評論名家　發表觀展感言

八十五歲的文學博士評論家小林盛，在1985年春節在〈我看陳永森詩書畫展有感〉發表了他觀賞陳永森於東京舉辦第三十六回「中日文化交流展」的感言，他在文中談到：「這次陳永森在東京八重洲車站前，田中八重洲大畫廊舉辦第三十六回『中日文化交流展』以詩書畫三十五大幅展出，件件珠璣，弘揚中國傳統藝術精華，為日中文化交流貢獻甚大。會場觀眾絡繹不絕大有僧多粥少之慨。陳先生撥忙將畫作一一介紹給我，感謝不盡，我是日本評論家，每次之畫展都受其邀請，每次都感覺有新穎而鮮麗富有魅力作風，為日本畫界開拓前途，具有精靈的特色故一年一次常常屈指而待，同是文藝方面之墾拓者講話很投機，邊看邊說，其中對幾幅作品道出其懷鄉溫情，瞭解其為一藝術教育家之成就不尋常，其抱負藝術信念而崢嶸強韌之心裡，常使人佩服，其中種種習慣因襲感覺，終於二十年前勇斷的離開一切展覽會，專心將自己藝術信念自由問世，以中日文化交流為主旨，以東京為中心並到各都市舉辦展覽，已經樹立了三十六次詩書畫展。」

評論家小林盛特別喜歡展覽中的幾幅畫作，包括：〈四天調五龍〉讓小林盛讚嘆陳永森繪畫佛像的生動，他在文中談到：「我經常於畫壇裡表現佛像描法，未曾看過勇壯威振的筆法，創造幽玄而有精靈四天王，於日本昭和美術史可記錄一頁之傑作無愧。」

另外他也對於陳永森許多描繪台灣美景的畫作感到印象深刻，特別是描繪台灣第一高峰玉山美景的〈玉山凌虛〉，其中更談到陳永森率領美術教師與學生五人，爬上零下二、三度之高峰，可惜登玉山的五天當中，天候不佳無法一賭玉山全貌，到了入山期限的最後一天，陳永森著急得跪地祈求上

天，沒想到不到二十分鐘，突然撥雲見日，終於得以看見玉山的雄偉，看見了不可思議的色彩，陳永森感動落淚，跪下來親吻大地，隨即揮筆作畫，才完成這幅〈玉山凌虛〉。真摯的情感令小林盛也為之動容，小林盛讚美陳永森：「多才多藝的陳永森先生，在日本畫壇上，很難得，他每年在東京等地舉辦畫展，五十年來已舉辦過三十七次以中日文化交流展之個展，每次都是獨立經營，深受歡迎及獲收藏，聽說他的出身地是台灣，因久居外地，除老一輩未盡認識，政府方面也是一樣。希望今後多予提攜和關照，曉得他在日本畫壇奮鬥之經過，為中日文化交流的先鞭為國爭光之功績，豈可置之不聞？此人真是可欽可佩，值得後一代青年畫家之借鏡。」

另一位藝術評論家福原哲郎也在其藝術評論〈陳永森之藝術人生〉中談到：「陳永森離開『日展』後，自己專心舉辦『個展』有三十五回，主要大多是日本畫個展。其中本年是新中國三十五週年，也迎接舉行三十五回的『個展』的日子，此時展示主題根據『京劇』來作題目。」

他在文中談到當年七十一歲的陳永森，在二十年前梅蘭芳初次來到日本之後，開始產生用京劇主題來表現藝術的願望，其中福原哲郎特別對〈貴妃醉酒〉這幅畫在文章中多加琢磨，福原哲郎在文中說：「京劇的歷史及背景，味道在陳永森畫伯來過濾，出現京劇的主人翁楊貴妃，表現出現在的美神造形。更接近繪圖，觀察主題是『動』的姿勢時來描寫出來，靜止中有表現出生動的，在更一步接近圖面、和貴妃的眼神一致時，忘卻一切，像醉也陶然遊在繪畫中感象。確實〈貴妃圖〉有醉的感覺，但醉中有氣高的風格，傳出美神的再現，歷史畫、美人畫、包含昭和時代人物畫中，出不少秀作，其〈貴妃醉酒〉也佔有其一席。可以講其作品是陳永森畫伯的代表作品，也可慶祝其新出發點。」

離開了日展，陳永森並沒有就此喪志，反而更全心全力專心作畫，在往後的三十年，從六〇到八〇年代，展現豐沛的創作力，他不只在全日本展出，更將優秀的畫作帶回家鄉台灣，並帶往中國，與更多愛好藝術的人士分享。

（註11-1）吳逸民譯，矢口素篁親筆書信，原書信由吳三連獎基金會保存。
（註11-2）吳逸民譯，堅山南風親筆書信，原書信由吳三連獎基金會保存。
（註11-3）吳逸民譯，望月春江親筆書信，原書信由吳三連獎基金會保存。
（註11-4）吳逸民譯，高山辰雄親筆書信，原書信由吳三連獎基金會保存。
（註11-5）吳逸民譯，不具名父親親筆書信，原書信由吳三連獎基金會保存。

陳永森與〈貴妃醉酒〉畫合影

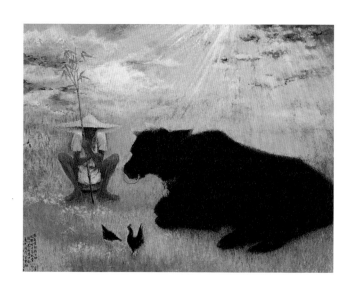

▲ 豎牛問答 ((膠彩，115×90cm，1973)

「掛角誰能彰士功，放野何方答牧童，穎川藝術揚中外，春光傳奇色彩融。」
陳永森於1971年底踏訪台灣名勝三十五景巡迴寫生時，在桃園完成之作品，其照片集《夢は語る：蓬萊
の旅》中寫道：在有夢的蓬萊---寶島台灣，太陽燦燦然地照射著，牧童悠閒地坐在牛旁邊，進入忘我的
境界，無限遐想地作蝴蝶夢，在台灣隨處可見這平和的景象。

第十二章
數度返台辦個展 審查事件惹風波

「台灣還沒有夠資格的人可以審查我的畫，既然這樣我就不要展出了。」陳永森睹
氣的說。
依當年歷史博物館的規定，邀請以外，一律要送畫去審議通過才可以。陳永森聽到
這個消息，非常在意，索性拒絕展出。

　　六○、七○到八○年代，陳永森除了積極活躍於日本各地辦個展，也數
度返台舉辦個展，其中代表性個展包括：1967年第二次回台在台北新公園省
立博物館舉辦第八次個展，1971年第三次返台，分別在高雄市議會、台北省
立博物館舉辦第九、十次個展，1981年第四度返台，在台北國立歷史博物館
舉辦個人生涯第三十次美術個展。

　　幾乎是每十年才返台舉行一次個展的陳永森，每次返台都造成空前盛
況，政府官員亦共襄盛舉，其中副總統嚴家淦不管在職或卸任，幾乎每次都
捧場蒞臨觀展，繼任的副總統謝東閔也讚許不已。

　　而陳永森獨特的技法，也在年輕一輩膠彩畫愛好者，掀起一股仿效熱潮。
陳永森喜愛用岩石粉的色料堆疊岩石、峭壁……等景物，厚的地方有的一公分
高 ，視覺上很有分量感。黃鷗波談到這股仿效風潮：「猶如一顆小石子的擲
下去，擊起一池塘的漣漪似的，台灣的膠彩畫界的年輕朋友，爭相效法，用糊
粉，甚至，有的用泥沙、調水膠，堆成厚厚的感覺，乍看之下很有份量感，但
是沒有耐久性容易剝落。」陳永森的獨特風格在台灣畫壇興起炫風。

從畫五十年返台展 歷史博物館審查風波
　　1981年，是陳永森從畫五十年的日子，也是民國建國七十週年紀念，當

時吳三連、蔡培火、吳基福三人策劃要在國立歷史博物館的國家畫廊開陳永森畫展。但依當時歷史博物館的規定，除了邀請以外，一律要送畫審查通過才可以展出。陳永森一聽到這個消息，非常在意，索性賭氣地說：「台灣還沒有夠資格的人可以審查我的畫，既然這樣我就不要展出了。」反骨的性格讓三位策展人傷透腦筋，更是左右為難，差點辦不成這特別具有紀念性的個展。

後來幸好吳三連想出了一個好主意，從自己收藏的陳永森的畫作中抽出兩張，麻煩當時國策顧問蔡培火送去歷史博物館審查，總算獲准通過，才化解了這場風波。經過一番波折，陳永森從畫五十年的紀念畫展，終於得以順利在台灣展出，但陳永森可能始終都不知情，一路以來，都有貴人相挺以及好友相助，才能化險為夷。

戴紅花似新郎　歡慶笑開幕

經過了驚險的風波，陳永森在歷史博物館「從畫道五十週年紀念畫展」終於順利的開展，畫展開幕當天，陳永森在領口別了一朵大紅花，像個新郎倌似的，被晚輩笑著稱他：「先生有似新郎了！」他說：「五十年經驗的累

積，加上近兩年全部的心力都投注在這些畫上面，戴紅花表示他對這次展出的慎重與高興。」

陳永森慎重的發表他的開展講辭：「今天小弟陳永森回國舉辦這次個人畫展，承蒙諸位貴賓，先生，女士，在百忙中，撥出寶貴的時間，光臨指教，覺得非常榮幸，尤其諸位先生，女士厚賜隆情，非常感激，深深表示萬分謝意。

回想我於五十年前，離開故鄉，去日本專攻美術，很少機會回來訪問親朋戚友，致使漸漸疏遠，覺得很遺憾。但是每次回來的時候，都看到各方面的建設欣欣向榮，更見到文藝各方面，也漸漸進展，身在外地，思鄉之情。日日加深，時常激起內心的熱情，想起經過漫長的歲月，在艱苦中，潛心藝術的研究和學習，能得繼續至今，在日本畫壇也有一席之地。這也是諸位先生的鼓勵和鞭策所賜的，藉這次畫展出的些微成績，聊以報答各位對我的愛護和支持。

今年接受國立歷史博物館的邀請舉辦這次個人畫展，為了慶祝建國七十年紀念，同時正是我舉辦個展第三十次，也有紀念意義，覺得非常榮幸。我雖然年已高邁，但以藝術精神來講，還是抱著年輕人的氣魄，希求繼續努力邁進繪畫生涯的第二人生，將以這次畫展為開始，仍然一時一刻，都不放鬆。以藝術而藝術，孜孜不倦的探求永恆的藝術奧秘。

這次畫展是披露我的真誠的態度和藝術的信念，如果能被發現，我的這一點作風，是我的心願，並希望賞畫者與作畫者，互相能享受藝術人生的樂趣，更是我最所期望的。這次舉辦畫展，煩勞多方面的支持和聲援。各項展出的準備工作多持協助，才能順利展出，萬分感謝各位熱心和關照，最後恭祝各位健康快樂。」

我不畫兩張一樣的畫，要我重複，寧可死掉

展覽期間，每當被要求拍照的時候，陳永森總愛拿出他那頂小黃帽，搭配上他身上那條鮮黃色的領帶，非常醒目，他笑著說：「藝術家總得要有點

與眾不同的地方，那頂帽子是他的『特徵』。」

回顧五十年的從畫歲月，對已年屆七十的陳永森而言，五十年如一日！他每天固定早上六點起床作畫，沉浸在揮灑色彩的世界裡，直到午夜十二點才就寢。他遍覽有關美術的書籍，且勤畫不輟。陳永森對藝術的要求是日新又新，他曾說：「一張畫是我的生命，沒有相同的作品，否則那只是藝術的技術而已。」更強調：「我從不畫兩張一樣的畫，要我重複，寧可死掉。」語不驚人死不休的個性，再度表露無疑。

這次陳永森在歷史博物館共展出五十幅作品，包括：油畫與水墨畫。他在油畫上題詩，卻又為水墨畫配上西式的鑲框，凡此都可顯示陳永森是一個勇於嘗試，不受拘限，敢於大膽求變的人。藝評家評論：「我們站在他的作品之前，幾乎看不到定型或落俗套的技法。」副總統謝東閔先生也表示：「他能夠融合東西，成功地表現出個人的獨創風格。」

每次看著自己的畫作，陳永森總會感到「驚心」！媒體好奇，何以看著自己的畫作，竟然會「驚心」？陳永森解釋：「因為那些畫都是由他的內心自然流露到筆端、到畫紙上的，看著自己的畫作，就像審視自己的內心，那樣直逼到眼前的自己，怎麼能不驚心？」正是對自己的作品如何珍視，陳永森總是捨不得賣出自己的畫作，兩鬢斑白的陳永森曾說：「每賣出一幅畫，就有著與親身骨肉分別那樣的捨不得。」因此，陳永森有個不成文的規定，凡跟他買畫的人必須向他致謝，表示對畫家的尊重。

對於這次畫展，他再接受媒體訪問時曾表示：「自度目前作品距離爐火純青尚遠，但敢信尚能含蘊藝術生命。」面對浩瀚無垠的藝術世界，陳永森流露出虛心、虔敬之意。

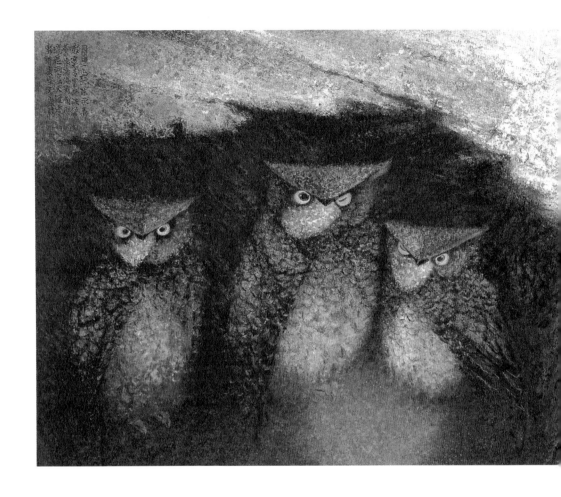

▲ 三尊夢幻（膠彩，70×58cm，1963）

「轉眸凌空眷顧情，逍遙洞窟天涯夢，蒼濛淪落影倒明，寂寞清宵佛法僧。」貓頭鷹在日本有「智慧」的象徵，貓頭鷹的日語發音為「**hukurou**」，而正好跟「福」的發音相近，而這也正是貓頭鷹的叫聲，因此衍伸出祝福與福氣的意思，在日本屬於吉祥動物。陳永森用貓頭鷹比喻佛、法、僧三尊，富含禪思深意。

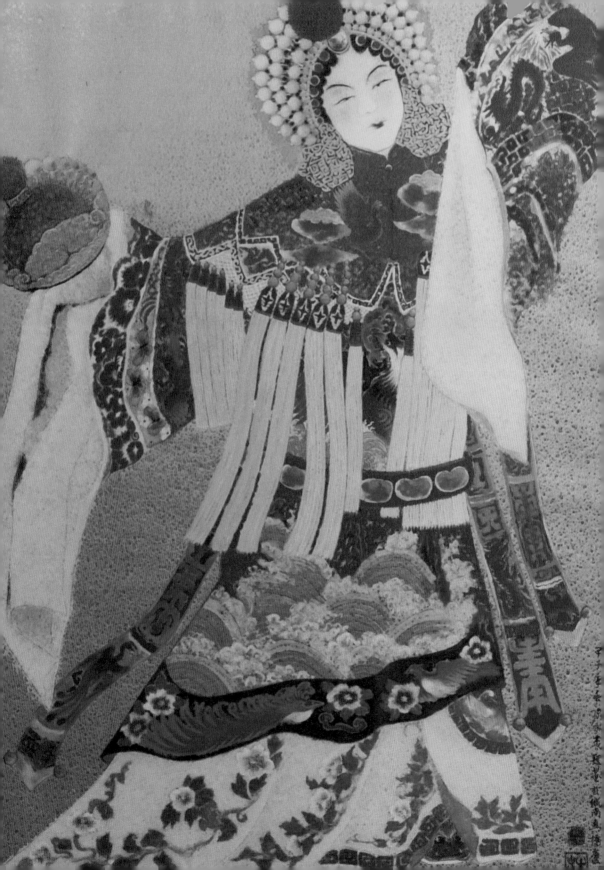

▲ 秋暉軍雞 (膠彩，90×115cm，1950)

「幾場血戰猛如秦，欲決雌雄一逞身，錦羽花冠真武士，風前臨陣更精神。」歷經二次世界大戰的陳永森，將戰爭的殘酷表現在畫作中，他用軍雞英姿描繪二次大戰後美國、蘇聯、中國三巨頭談判的實態。誰也不服誰的表情，展現軍人的威嚴與傲氣。在戰亂不安的年代，軍人決定了國家未來命運，而一場戰役決定了平民百姓的生死。

◀ 貴妃醉酒 (膠彩，85×113cm，1984)

「牡丹醉妃堪比憐，深更紅裝抱珠服；香穗將消燈欲盡，窈窕繪韻伴夢新。」〈貴妃醉酒〉是中國戲表現思念、孤獨、苦悶的經典之作。在陳永森看來，京戲的主角楊貴妃，表現出當代的美神造形。接近作品觀察，是以「動」的姿勢描寫，在靜止中表現出生動。再進一步觀貴妃的眼神時，竟醉也似陶然遊戲在畫中，但醉中又有清麗的風格，為陳永森經典之作。

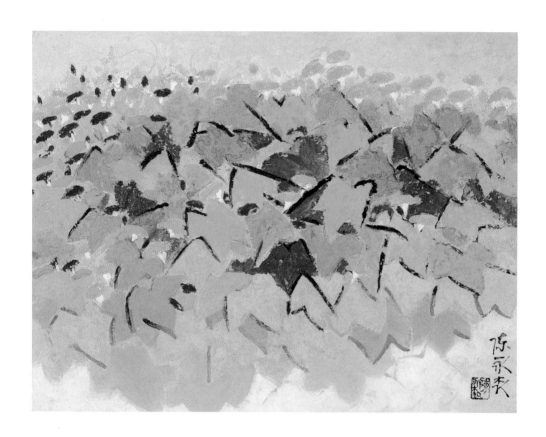

▲ 翠葉金花 (岩彩紙本，40×31cm，1978)

陳永森繪畫植物的特色，不好寫實技法，而偏好以西方藝術的印象主義，勾勒出植物的線條，化繁為簡，以綠葉襯托出金花的金碧輝煌之美。

第十三章
中國藝術界讚許 發揚中國文化精神

中國藝界曾讚許陳永森的畫，不啻繼承中國筆墨傳統，兼融西方油畫的色塊運用，並擷取日本畫之長處，開創自己繪畫風格，震撼日本畫壇。將中國千年藝術之精髓發揚光大，實在難能可貴。

日本人說他不是日本人 台灣人說他不是台灣人

　　陳永森作為一個身在日本的台灣畫家，創作游走在台灣、日本與中國，加上生在戰爭的敏感年代，實為不易。日本人說他不是日本人，台灣人說他不是台灣人，中國畫家說他的畫是日本畫，但他的畫作卻吸取了中國文化的精神，更融合了東西方的技法，在當時如此創新的畫風，的確很難將陳永森定義，讓陳永森在接受讚美的同時，亦要承受不認同人士的貶抑。

　　但，藝術本來就該是無國界的，不是嗎？

　　作為一個不屈不撓的藝術家，陳永森不向當時的敏感政治低頭，仍懷著希望有朝一日，自己能夠在中國舉辦自己的展覽會。所謂「人生七十才開始」，這個心願，終於在陳永森七十歲之後得以償願。

致贈中國七幅畫作 建立友好關係

　　陳永森對藝術造詣之深，既繼承水墨畫傳統，又大膽創新，開創個人的風格，備受中國吳作人及張汀等大師讚賞。

　　他在1987年冬天親筆寫下了致「中國美術協會」的手稿中談到，1985年在東京與大師吳作人老前輩會面時，曾向他表達了到中國開個展的願望，並得到了吳作人的熱情支持與鼓勵。陳永森開頭寫著：「我已經七十歲，多年

來一直想到中國舉辦報告五十多年美術活動的個人畫展。」之後談到畫展構想及經費等細節,最後表達了致贈畫作的心意:「作為一名台胞,我要表達一點藝術的真誠心願,擬向主管部門和有關單位院贈送七大畫幅,留於後代青年。作為遊子不負先賢之心,特為祖國、民族對於傳統文化的深沉仰慕和愛戴之情!提供給國人欣賞,因此期望國內有關部門和領導者的鼎力支持,以實現我這藝術真情夙願。」陳永森首先釋出致贈畫作的善意打了前鋒,開啟了赴中國開個展的道路。

1988年陳永森如願以償,致贈了七大幅畫作給有關主管單位,並正式應邀到中國上海、北京開個人畫展,發表五十多年來的心血作品。

中國藝界大力讚美　也為陳永森抱屈

雖然陳永森在中國的個展如曇花一現,但陳永森的畫作在尚未登「陸」之前,早已經獲得中國藝術界的認同與讚揚。日本藝術評論家宇佐見省吾在文章〈日本畫壇之騷動與陳永森之藝術崢嶸〉中談到:「陳永森在日本畫壇之活躍情形,有位中國大藝術家而且是領導者所知道,非常感動,曾經在某機關雜誌上,撰文對日本畫壇發表意見:

『陳永森先生,數十年來在日本畫壇之活躍值得稱讚,戰後日本社會極沈滯之時,日展在形式上呼喚文化昂揚,事實上無力振起,在這個情況下,陳永森之作品生氣溢然,特放異彩,發揮新的氣魄和技法,表現中國人之民族血氣,備受羨慕和欽仰。

陳永森的畫,原屬東洋性格,把中國之偉大傳統紮根踏實,攝取日本畫之長處,創造固有之美底結晶,震撼日本畫壇。我們對於陳永森作品之感受是有音符、有旋律、有哲學之傑出表現,使中國人引以為榮,陳永森本人也以中國人為驕傲。中國幾千年來所築成之藝術精髓,由他再來發揚光大,並且把這一切視為使命觀,實在難能可貴。陳永森與生俱來之民族血性,發揮強烈之研究心和堅忍不拔之精神,吸收日本畫界之特長,探求洋畫之表現技法,或者把持著靈感均體會。所以陳永森氏之工作是向各方面、多角度面來

深入的研討其技法，連顏料用法之秘密都不放鬆一一鑽研，因此年年之日展皆受其影響，實在對日中美術文化之貢獻甚巨。回想今日中國美術界之現狀，仍舊心態依然，囿於古人之遺跡，自我陶醉，不試圖脫卻現狀而窮圖保身，不單如此，陳永森氏所開拓之一條康莊大路之世界……』」

這位中國大藝術家不僅大力讚美陳永森的畫作，更替陳永森在台灣藝術界不被認同而抱不平，他在文中談到：「不料，台灣畫界卻譏謂『忘卻祖先遺訓之背德者』，頑而不讓。事實不然，這種誤人見解實在不應該，也為台灣美術文化嘆惜，也是台灣的一大不幸！」

這段令人感動的話，對一輩子都被誤解的陳永森，可算是極大的安慰。的確，高處不勝寒，陳永森在藝術造詣上不斷自我突破的登上高峰同時，總是必須承受褒貶兩面之詞，自古以來，成功人士莫不經歷過接受大眾批判的人生。

文章最後談到：「陳永森氏之藝術崢嶸，不是量的問題，而是提高藝術品質已經達到最高峰。現在陳永森氏在日本畫壇之成就有其原因，他平素作畫態度非常認真慎重，製作前必細察畫中之面和線，展開巧妙之對比關係，滲出躍動感。而且每一件作品都是創新，表現所意圖之世界，嶄新厚重之生命感，使觀者認為用五年或許十年之功夫而未完成的作品，但是隨時可發現其畫布空隙之效果，這即是他之卓越技法和感覺之銳敏。

他的獨特銳敏，他的獨特色相、輝煌的風格，墨線之微妙，魅惑的躍動感、強弱音階之運用等，堪稱為巧絕天工，真是為中國人揚眉吐氣之偉大畫家。」

這些真誠讚美，似乎也為陳永森的藝術人生下了最美好的註腳！

▲ 時雨白鷺憩（膠彩畫，40×31cm，1978）

「青苗渡薰風，白鷺待春雨。」

春天的白鷺鷥正準備展翅高飛，綿綿春雨絲絲輕落在白鷺鷥的身上及田野中。陳永森用繪畫捕捉白鷺鷥正準備張開雙翅的剎那間，用簡單的幾筆白色的線條就表現出春雨的動感，在平靜的畫面中，展現出動物與大自然蓄勢待發的生命力。

第十四章
親吻大地的赤子

只見陳先生不高的身影聳立在山頭，狀似祈求著，
一段時間後，說也奇怪，雲霧均散，遠處玉山山頭日麗風清的綿延整個山脈，
在大家一片歡呼中，先生居然感動的趴在地上親吻大地，
那種純真，坦然的赤子之心，均表於外。

藝術家陳永森縱然有古怪脾氣的一面，相反的，也有赤子之心的一面，特別是在寫生時刻，與大自然共處的瞬間，充分流露出性情中人的動人性格。

寫生缺乏靈感　畫筆憤而投山下

畫家跟作家一樣，創作時靈感來了，文思泉湧，就能振筆疾書，不能自己，但若靈感枯竭的時間，怎麼樣也擠不出一個字。畫家也是，靈感來了，就能盡情揮灑色彩於畫布上，若靈感枯竭，怎麼畫也畫不出令自己滿意的神韻。

1973年8月10日《台灣時報》記者許成章曾跟著陳永森去寫生，寫下了這篇〈寧靜海紀勝〉，他在文章中談到一件陳永森的寫生軼事，當地人曾經在山下撿到好幾枝畫筆，後來才知道原來是畫家陳永森在山上作畫時，靈感之神沒有來敲門，怎麼也畫不出壯麗美景，一生氣就把畫筆丟到山腳下，令人莞爾。

許成章在報導中寫道：「當地人曾於山下拾得畫筆數枝，毫上油彩半已脫落，初莫名其因，後來才知是以前陳永森畫伯所投擲者，聞其曾面對當前美景，依然無法表現其壯美與偉大，自恨眼高手低，憤而出此，亦佳話也。

蓋陳永森於五年前回國開第二次畫展時，曾留連於此十餘日，登此嶺上，擬為之寫生，終因被山靈所捉弄，筆永不從心，可能是當其眼簾接觸此景時，就『眼花撩亂口難言，靈魂兒飛去半天了。』信不信由你。」這段趣事，後來廣為當地人流傳，蔚為佳話。

中橫寫生 沿途傳授繪畫理念

陳永森每次返台，常常會帶著畫筆走出戶外寫生去，寫生的足跡從台灣頭到台灣尾，包括：基隆、宜蘭、花蓮、台東、太魯閣、合歡山、日月潭、阿里山、玉山、旗山、大霸尖山、鹿港、關子嶺、台南安平、高雄澄清湖、東港、恆春、墾丁、鵝鑾鼻……等六十一個景點，憑著藝術家的一股熱情，陳永森踏遍全台灣，用畫筆捕捉台灣美景！[註14-1]也因此總有些慕名而來的藝術愛好者，不管是學生或是藝術評論家，跟隨著他寫生作畫，希望從短短幾天的相處當中，盡量吸取陳永森大師的作畫精髓。

1965年，陳永森在中橫展開為期約一週的寫生之旅，從宜蘭蘇花公路沿著東海岸線前往花蓮太魯閣，並將一系列的寫生草圖及寫生心得發表於報紙專欄。

報導中紀錄下陳永森率領一行人行經「清水斷崖」時，即使沿途中路途顛簸，陳永森手裡依然握著粉臘筆，不斷地將窗外瞬刻間飛逝的景色，立刻變成線條旋律重疊，瞬間繪於畫板上，報導寫著：「車子的顛簸不但不影響他的運筆，似乎一種韻律，更增加了他畫面的活躍，先生一邊作畫，一邊告訴我們應如何把握主題，應如何運筆……等示範指導，先生之速寫富有彈性，幾筆線條構成多變而有節度，簡潔而不呆板，平時先生所提示我們『中國畫應滲入於西洋畫』，主張在此區區尺幅之中，淋漓盡致地發揮出來。」

到了太魯閣，也正式開始了寫生之旅，走進「百燕鳴谷」的燕子口。陳永森開始尋求作畫的靈感，報導寫著：「為了追求新的畫題，先生飄然的背影，隨著山谷的嵐風逝去。如遇心有領悟，便如獲至寶似的佇立腳步，揮動他的畫筆，好像內心所壓抑的無限美感，藉之自然而發洩出來。這時候先生

的表情收斂而嚴肅，專一而不旁騖。較之在路上與我們談笑風生的先生似乎判若兩人，這是一個從事於藝術工作者至善至美的神姿。不由得使我們有一種肅然起敬之感，他是以身來教我們：『所謂藝術之道，乃如此嚴謹而不苟且』的啊！」可見一位藝術家面對藝術的態度，不僅是嚴肅的，更是神聖的！

　　面對渾然天成的壯闊美景，每一位參與者都陶醉在大自然的懷抱裡，「在這良辰美景裡，我發現先生醉了，他醉在這詩情畫意之景緻中，我們也醉了。醉在大自然的懷抱裡。來此我們一個人似乎都顯得更年輕，更健康！但是這唯有抱著一顆赤子之心者，隨時能純真，坦率地接著造物主所賜與，而陶然自醉，為數不多的人總能享受的境界吧！」隨行者紀錄下眾人陶醉於寫生之旅的片刻。

　　接下來走進了另一個著名的太魯閣景點「虎口線天」，隨行者問陳永森：「儘管一個造詣如此深的藝術家，對此雄偉之山川氣魄，也將無法創造可與之媲美之藝術品吧？」沒想到陳永森卻悠然而輕鬆地答道：「喔！只要我一步入畫室，不管怎樣的天地，我也能創造出來！」再次流露出陳氏的自傲風格，他接著說：「藝術是永恆的，並非僅限於表現自然，乃是藉之自然而創造無限之自然美，作畫時勿被自然所拘束，作品勿停止在於樣式，只說明所視見之物，應藉我們之靈感，表現更深邃更高超之情操與美意識。」由此更可見陳永森如何吸取大自然的靈感，並結合藝術家本身的創造力，重新以自己的語言詮釋大自然之美。

　　隨行者寫下了跟隨陳永森在中橫寫生這幾天相處的感想：「幾天以來，陳先生以無限的靈感埋首於製作之中，似乎被一股潛力所策動著，而警惕著我們要把握這不可多得之寶貴時光，他說：『面對著大自然，我不得不動筆，大自然喚醒了酣睡中的靈感，我不允許自己再怠惰下去。』先生又說：『能大、能小、能屈、能伸，即是藝術家之生活。』先生這一個主張，在此四五天當中，透過他的作品，他的實際行為，似深深的啟示我們，雖只寥寥幾天的生活體驗，給予我，卻是不可多得的珍貴時光！跟隨先生學習作畫運

筆之技巧雖有限，但對於先生以生命付諸藝術之道，不屈不撓之堅韌精神，卻深刻而有力的銘刻在我的心版。」

陳永森雖然沒有像許多畫家在大學中任教，但透過私下的傳授，為期數天的寫生之旅，許多慕名而來的藝術愛好者、追隨者、學生，成了他的門徒。許多學生，也紀錄下跟隨陳永森作畫的情景。

學生林香心回憶 感動跪趴親吻大地

學生林香心也曾追隨陳永森前往中橫寫生，他在1976年發表〈師事陳永森先生寫生記〉的文章，他寫著：「什麼才是真正藝術家所應該具有的真摯態度與精神呢？過去這問題總是懵懵然然的，無所適從；直到在短暫的七天研究作畫生涯當中，才領悟得到了答案。這七天的經歷，將使我畢生難忘。它不但使我深深體會到學畫者其精神不僅要有堅強的信念及毅力，也該有刻苦耐勞的決心；而且亦啟示了人生的真諦：凡事欲求成功，必須要有懷苦之心而不忘初志徹底的鍊磨。」

林香心談到這一趟寫生之旅，適逢碰到路途不通，一行人只好停留在天祥寫生，每天一大早就從天祥山莊步行約三十公里左右寫生，又正巧天天下雨，於是他們就像苦行僧一般，以嚴肅的態度進入自然的奧妙境地。在這樣困難的寫生條件下，林香心更看到了陳永森作畫的真摯態度，並深受感動，他說：「先生如以被大自然的玄妙所催眠如著魔般的無論站著畫，甚而跪著、蹲著均透過其靈活的手法在畫面上盡取了自然美。此真摯的精神近乎一種神聖不可侵之態度。由此亦可知蘊蓄培育不是一蹴可得的；亦證明了一個偉大的藝術家不是一天可以造成的，同樣一件藝術品也非無意中可獲得的。」

每天寫生回來，到了晚上，所有參與寫生者，就把大家白天的作品集中起來，一起討論研究，陳永森也不厭其煩的一一為每個人指導糾正，其親切的態度消除了師生之間的隔閡，大夥兒在一起就像一群老朋友似的切磋鑽研。陳永森鼓勵著：「在以後的日子裡，要是發現有退步的情形，千萬不要

灰心，這是繪畫過程時有的，只要那時再將此段時間的作品提出做一比較，就不難找出弊病來。」

除了中橫寫生之旅，林香心也曾跟隨陳永森到阿里山作畫，他在陳永森病逝後，於1998年在《藝術家雜誌》發表了一篇〈憶陳永森老師〉文章。當中描寫一段陳永森的小故事，令人動容，他寫著：「在阿里山之鹿林山莊，當時早上我們好不容易上了山，準備藉此雄偉之山景好好發揮，無奈四周盡是雲霧白茫茫一片，當我們均遺憾不已時，只見陳先生不高的身影聳立在山頭，狀似祈求著，一段時間後，說也奇怪，雲霧均散，遠處玉山山頭日麗風清的綿延整個山脈，在大家一片歡呼中，先生居然感動的趴在地上親吻大地，那種純真，坦然的赤子之心，均表於外。」所謂精誠所至金石為開，陳永森為了求得美景與靈感，誠心誠意地跪下來祈求，甚至感動地禁不住親吻大地，充分表現了陳永森無比純真的一面，靈感來到剎那間，瞬間筆法一氣呵成，他真誠的情感與大自然交融的模樣，當下的心境與感動，無保留地全融入其繪畫創作中，表達絕妙的神韻！

林香心對陳永森由衷的敬佩，他在文中談到：「我們既是從事藝術的工作者，活一天，就該盡一天的本份來努力。先生亦曾教誨我們說：『繪畫是要把握住今日，要以今日的生命來為藝術淋漓盡致，有誰能擔保你明日的生命呢？』先生已有如此傑出的藝術成就，卻仍一味孜孜不倦的勤奮、創新，試問我們這輩的年輕人能不勇往邁進而埋首苦幹嗎？」

師大生周月秀回憶 手凍失知覺依然作畫

除了返台寫生之旅之外，大半輩子住在日本的陳永森，也常常到戶外寫生。除了經常跟畫友郭東榮外出寫生之外，偶爾也會有學生跟隨作畫。

師大畢業生周月秀曾數次跟隨陳永森、郭東榮，一起前往東京及近郊箱根寫生作畫，並於1967年發表〈師事陳永森先生有感〉一文刊登於報紙專欄。

周月秀在文中談到某年春天，櫻花盛開時，陳永森親自駕車帶著郭東榮

以及他等一行人前往湖山明媚的箱根寫生，沒想到抵達山峰之際，天空中竟開始飄起春雪，但是大家怎麼可能放棄這美麗的山景，即使寒冷也依然在綿綿細雪中提筆作畫，但畫了一會兒，手指就開始凍僵，經不起此寒風刺骨的冷意，大家開始陸續縮回車上取暖，只看到陳永森依然堅持在外面凜冽的冷鋒下，繼續完成那幅箱根俯瞰圖。這是周月秀第一次目睹陳永森寫生作畫的情景，不畏風寒的堅持完成畫作，令周月秀印象深刻。

　　周月秀又回想另外一次，陳永森帶一批學生到深山古廟寫生的情景，那冬天的寒冷比起之前春雪，更是嚴寒數倍，大夥兒凍僵了手指無法作畫，唯有陳永森即使冰凍到失去知覺，依然勤奮不懈，周月秀在文中回憶道：「冬天氣候寒冷，風雨驟至，皆無法下筆而空手徒歸。翌日天未明，又和先生（指陳永森）冒著大寒駕車到距離東京三小時之古寺畫佛像（這些佛像是鎌倉時代的木雕，被日政府指定為重要文化財產，卻因深居山中少有人參拜）。就在火氣嚴禁而陰氣沉沉的堂內，先生一心一意廢寢忘食地研鑽畫畫，右手冰凍失去知覺就換左手，一連幾日繼續完成了十餘幅佛畫。此時所存的問題非僅筆墨之瑣事，而是證明精神毅力和真摯的作畫態度，才是學畫人最必要而重要的創作推動力。」

　　陳永森如此嚴謹且不屈不撓的作畫態度與精神，令周月秀敬佩不已，並且虛心反省，他在文中談到：「大凡庸俗的人，見難就退，愈不順則愈畏縮，隨風倒柳而永無成就。可是傑出人才面臨困苦，仍能敢然拮抗，披荊斬棘闢開自己路而勇往邁進。我們學藝術的人虛心反省自己，發現多半歪曲的初志，遺棄了目標，由純粹美術之路走向工業美術而從事於商業設計，或奔馳於糊口謀生之路，無暇執筆製作，或困於象牙之塔，徒坐紙上談兵……等，皆有其不畫畫之理由在。可是反躬自問，這種種理由均只是藉故推託辯護自己的詭言，我們學畫半途而廢之真正原因，乃是我們沒有毅力和勇氣，缺少埋首苦幹的精神，以至不能在千錘百鍊中另起創造出來。」他認為陳永森之所以能夠在競爭激烈，且排他性強的日本脫穎而出，數次獲得最高獎賞，原因就在於此，因為陳永森孜孜不息勤奮不懈的作畫精神，以及堅毅的

繪畫理念，創導了嶄新的風格，就在墨守成法的舊習中闢開了新生面，這實在給後進學畫的人予莫大鼓勵和勇氣。

　　周月秀想起陳永森常對年輕人教誨說：「三百六十五天，無一日不畫畫，如此辛苦磨練，雖泥塑木雕的人，也會豁然貫通畫畫之理，雖愚笨，只要努力，總有水到渠成之一日。」

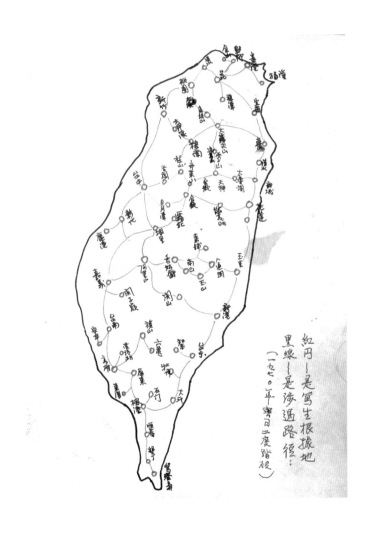

（註14-1）請參考吳三連獎基金會保存文獻，圖片說明：陳永森寫生路徑圖，紅色圓點代表陳永森的寫生根據地，黑線代表涉過路徑。

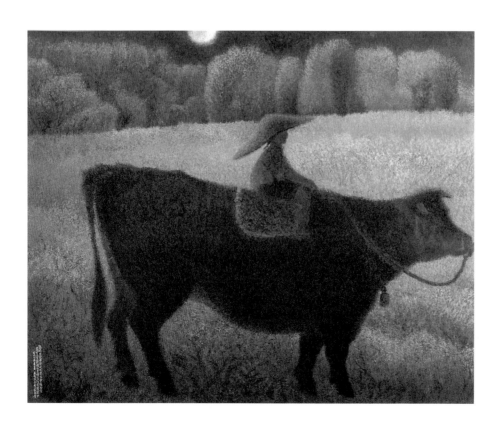

▲ 朝暾牧童 (膠彩，206×166cm，1981)

牧童騎著牛，在朝晨微曦的田野裡，悠然自得。陳永森幼年雙親早逝，寄人籬下的他，沒有一般孩子快樂的童年時光，他在畫作裡編織著自己美麗的童年。一整片藍色的憂鬱，無形中透露出陳永森幼年的孤獨無助，縱然他總是表現出喜歡與人衝突的性格，但內心深處，就像這幅畫裡的牧童，孤獨的內心世界。

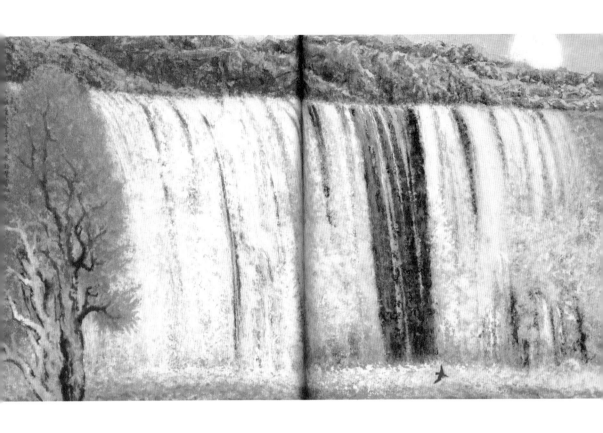

▲ 橫崖瀑布 (膠彩，**116×63cm，1983**)

陳永森大膽的以四分之三的版面描繪瀑布的磅礴氣勢，呈現橫崖的壯麗美景。畫面上方豪邁的用金箔襯托其氣勢，下方的鷺鷥身形渺小更顯瀑布的壯闊。陳永森霸氣十足的企圖心在此圖表露無遺。

▲ 輝紅大峽谷 (膠彩，**50×40cm，1989**)

紅色的礦彩顏料難以取得，價格不俗。為了滿足創作的需要，陳永森不惜成本，呈現出大峽谷的輝紅美景，獨特的色澤傳遞出自然界的奇妙，更感動了無數的世人。

第十五章
邂逅小情人 晚景悽涼

或許是崇拜大師的心理吧！插花學生對老師產生了情愫，而追求美的藝術家，也難以抗拒如此年輕貌美的女子，在每一次的插花課上相遇，日久生情，與小情人譜出一段短暫的愛戀插曲。

　　晚年的陳永森，由於年事已高，1985年年底在東京中央區八重洲畫廊舉辦「物我兩忘——陳永森詩書畫展」是他在日本的最後一次的展覽紀錄，之後就鮮少舉行甚至出席個展等藝術活動。

　　女兒吳橋美紀在接受訪問曾表示^{（註15-1）}，由於父親晚年得了白內障，眼力不佳很難繼續畫畫，加上患有高血壓……等慢性疾病，無法作畫的他，每天關在自己的房間裡，很少與人交談互動，甚至家人都很難得知他的想法跟心情。

　　1996年，八十三歲的陳永森中風，送醫治療二個多月後返家，家人將他安置在東京近郊的「梅里養老院」，認為這樣比較能獲得適當的照顧。沒想到，隔年七月，陳永森就離開了人間。

邂逅起漣漪 愛戀小情人

　　關於陳永森的晚年終老養老院的景況，眾說紛紜。有些人覺得陳永森的家人將他送往養老院，是因為家人關係惡化，惡化的根源起於當年意氣風發的陳永森，與年輕貌美的插花學生發生了一段婚外情。

　　多才多藝的陳永森，不僅曾擔任過「中華民國青年藝術家研究會會長」、「中國青年美術協會會長」、「中國文化藝術會會長」、「國際書道

心畫會會長」……等，晚年他更以中國藝術精神為中心思想，開創獨樹一格的插花新風格，取名為「中國流插花」，並組織「美術生花森月會」研究花道。在花道盛行的日本，許多人慕名而來，向陳永森學習風格獨具的「中國流插花」，也在這樣的機緣之下，邂逅他的插花學生。

據說這位插花學生長得非常漂亮，或許是崇拜大師的心理吧！年輕的學生對老師產生了情愫，而追求美的藝術家，也難以抗拒如此年輕貌美的女子，在每一次的插花課上相遇，日久生情，與小情人譜出一段短暫的愛戀插曲。但，這段秘密的感情終究紙包不住火，陳永森大膽將小情人帶回家中，親暱的動作被太太撞個正著，不僅太太不諒解，連兒女都非常生氣，認為父親竟然將外遇對象帶回家裡，令母親情何以堪？這段邂逅以美麗的花藝開端，最後終究以難堪收場，令人唏噓。

筆者在採訪研究陳永森的生平期間，從不同的受訪親友中，不約而同提到了陳永森的這段花邊情事，正當猶豫是否該寫進傳記？是否會破壞藝術家的形象？但藝術界前輩認為藝術家的情史並不影響其藝術地位，許多藝術家也都有豐富的情史，這是由於藝術家追求美的天性使然，不足為奇，況且藝術家並非完美聖人，寫出這段感情插曲，反而更能洞悉藝術家的人性面。因此幾經思量，決定紀錄下來，以求其傳記的完整性，讓愛好陳永森畫作的後生晚輩及收藏家，能在欣賞其色彩繽紛的創作之外，也能感覺他古怪個性的外表下，內心隱藏的激情與澎湃。

晚年中風 孤獨終老養老院

因此有人認為陳永森晚年被送進養老院，是因為夫妻間因為這段出軌事情起了裂痕，夫妻漸行漸遠，最終沒有了感情，而與子女無話可說的陳永森，親子關係淡薄，因此年老才被送進了養老院。但也有人認為，這樣的說法並不公正，由於國情不同，日本人將父母送進養老院安老是很平常的事情，尤其太太跟兒女三人都是醫生，平常看診忙碌，陳永森中風之後，家人難以照顧，才決定將他送進養老院。

在陳永森被送進養老院之後，好友黃鷗波與郭東榮曾先後造訪陳永森東京寓所。據說黃鷗波到日本想要探望老友陳永森，到了他的東京寓所才得知陳永森因為中風而被送到養老院，

　　黃鷗波問陳永森夫人養老院的住址，欲前往拜訪，卻被陳夫人制止，認為路途遙遠，加上陳永森已經出現老人痴呆的症狀，就算見到老友也不會認得。的確，養老院雖然位在東京近郊，但是路途非常遙遠，車程需要五個鐘頭，來回超過十個小時的時間，不在黃鷗波的拜訪行程中，因此作罷，沒想到這一錯過，就是跟老友永別。

　　郭東榮曾專程到養老院探訪陳永森，他印象中最後一次在養老院看到陳永森，他形容：「瘦得像猴子一樣。」郭東榮拿出了最後一次拜訪陳永森，在養老院拍下的照片，八十多歲的陳永森，痀僂的身軀坐在椅子上，交疊的雙腿的確瘦得剩下皮包骨，呆滯的眼神，臉上沒有笑容，流露出說不盡的滄桑。

　　所幸的是，陳永森還認得老友郭東榮，令人說不出的感動。然後，令郭東榮印象最深的一幕是，臨走前，郭東榮塞了一、兩萬塊日幣給他，沒想到呆滯的陳永森一看到錢，馬上伸手一把抓走錢，連忙塞進口袋裡，彷彿深怕一不小心，錢就被人搶走似的，讓老友看在眼裡，有說不出的辛酸。

　　1997年7月22日，陳永森病逝於日本東京寓所。

　　老畫家陳永森的一生，一直是畫家們羨慕的對象，在醫生太太的支持下，無後顧之憂的全心創作，應該是衣食無缺，金錢無虞才是，但，在臨終前的這一刻，他卻緊緊地、緊緊地握住了手中僅有的錢，彷彿窮盡了一生，窮怕了才有的，悽涼。

（註15-1）參閱論文《陳永森膠彩畫之研究》，王麗玲著，P40，2007年10月作者訪問陳永森女兒吳橋美紀，描述陳永森晚年情況。

▲ 雙娟比美 (膠彩，152×198cm，1971)

「嫦娥藏輝空谷娏，雙娟文翠宿棲嬌，曉粧比美春夢短，凌亂霓裳壓步搖。」在陳永森的畫作中，孔雀經常是他筆下最喜歡的動物之一。孔雀在東方被視為高尚、優雅與才華的象徵，而對於佛教徒及印度教徒來說，孔雀是神聖的動物，牠是神話中「鳳凰」的化身，象徵著陰陽結合以及和諧的女性容貌。陳永森筆下的〈雙娟比美〉，優雅棲息在樹梢的兩隻公孔雀，正透露出陳永森心中對「美」的追求，有相當的高度。

▲ 翠禽翔月 (膠彩，**90×64cm，1975**)

這是陳永森的非賣作品，曾經有人願出高價收購此作，陳永森回答：「"錢"總有一天會用完，但作品的
生命是無限延伸，就如同我生命的一部分。」作品中呈現出最真實的自己，因此陳永森對每幅作品都極
為看重，正如同愛惜羽毛的孔雀，只在伯樂面前展翅高飛。

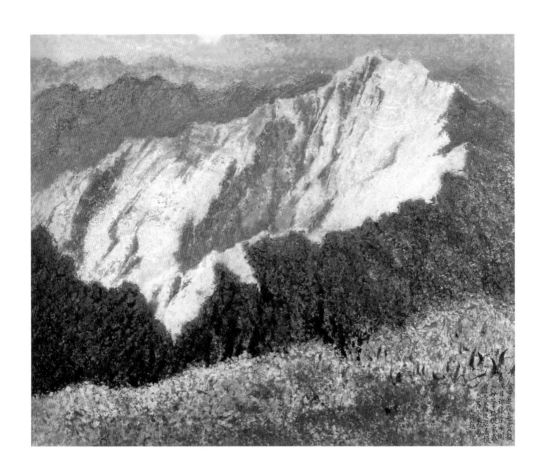

▲ 南山壽考（岩彩紙本，**72×60cm，1975年前**）

1970年之後，陳永森開始經常返回台灣參加展覽及舉行個展。並帶領藝術同好或美術系學生們一起到戶外寫生，這幅〈南山壽考〉是以玉山為題，表現出玉山的壯麗之美。

第十六章
妻女追憶 來不及參與的回顧展

女兒吳橋美紀回憶：
有一次與父親同行，他拿出小小的速寫簿，介紹他所描寫的人與物，
而回家後慢慢地完成大件作品，為它上色施彩、賜與生命……
家父彷彿是一位魔術師，任他用顏料和線條的組合，創造出活生生的泉水。

擦身而過 歷史博物館回顧特展

　　陳永森在病逝之前，「吳三連獎基金會」秘書長吳樹民和董事吳凱民兩位先生，曾多次拜訪陳永森及其家人，讚許陳永森在藝術創作的成就以及對於台灣藝術界貢獻，建議陳永森將他畢生的藝術創作運回故鄉台灣，並策劃1997年12月於國立歷史博物館舉辦大規模回顧個展，陳永森並答應回台參加，親自跟故鄉同胞報告他畢生的創作心血，但，沒想到在1997年7月22日，陳永森病逝於日本東京寓所，與歷史博物館回顧特展擦身而過，令人惋惜。

　　「吳三連獎基金會」董事長陳奇祿先生為《陳永森畫集》（國立歷史博物館1997年所出版）作序中描述到：「近幾年來，陳永森先生的身體狀況欠佳，三連先生哲嗣吳氏昆仲曾多次拜訪陳永森及其家人，談到他在藝術創作上的成就，以及對於台灣藝壇的貢獻。建議將他的藝術成果運回台灣，留在故鄉的土地上。經多次接洽，決定由基金會將陳永森先生的所有畫作，由日運回。沒想到這些畫，運回故鄉，陳永森卻在今年（1997年）7月與世長辭。今天，我們有幸看到這位藝壇前輩，在海外學習與創作的成果，也感受到本土藝術文化精神的展現。誠如他所說：『不管用什麼畫，也不管畫的是什麼，重要的是每一幅畫都有我，這個我，就是自己的創造力和思想。』」

　　值得台灣鄉親感動的是，年輕時遠赴日本求學，從沒想過從此一輩子會

留在日本打拼的陳永森，最後也在異鄉離開人世，但他畢生的創作，在「吳三連獎基金會」的協助之下，共計有三百多件遺作全數運回台灣，讓今日台灣的後生晚輩有幸能夠透過陳永森的創作，認識這位留日的藝術大師，證明台灣的藝術家也能在排他性極強的日本，以過人的才華在日本藝術界脫穎而出。

太太特別返台參與紀念展 開幕致詞悼念亡夫

1997年12月11日，「陳永森紀念展」在國立歷史博物館國家畫廊展出，為期超過兩個月的紀念展，展出內容包括陳永森的四類媒材創作，包括：膠彩畫七十二件、粉彩畫十五件、油畫十三件以及寫生畫冊二十件，共計一百二十件，完整呈現陳永森的畢生精采！

在「陳永森紀念展」的展出期間，眾多貴賓出席紀念展開幕，包括特地從日本東京飛來台灣參與盛會的陳永森夫人，她發表了一段動人的致詞，談到陳永森平日作畫的態度：「他正在畫『大型』的畫作時，不讓別人進入他的畫室，默默屈身在畫作上好幾個小時，有時好幾天，把全部精神貫注在畫上，這個時候的氣氛讓人無法接近。他先溶化顏料，再把浮現在腦海的顏色重覆塗上去，就顯現出特別的顏色。畫作完成以後，叫我以及女兒去看，問畫的怎麼樣？女兒很任性的說，這個地方有些不對勁，可是他只管說：『哼！哼！』完全表現出一副糊塗父親樣。」陳永森夫人微笑著回憶著往事。這位白袍醫師夫人，從欣賞陳永森的慧眼獨具，到嫁給他，甚至一輩子支持著他創作的背後推手，回顧與陳永森結為連理的這一生，縱然歷經了戰爭與人生的風浪，終究在陳永森歸入塵土之後，也只留下了最美好的片刻記憶。

據說多年後，陳夫人過世，兒女將母親葬在陳永森之墓旁，夫妻長眠廝守在小小的墓園，賢伉儷的人生畫下了圓滿的句點。

女兒吳橋美紀 追憶父親

　　陳永森的愛女吳橋美紀，在《陳永森畫集》裡寫下了〈懷念父親〉（註16-1），吳橋美紀在文中寫道：「父親一生為藝術，愛藝術如生命。長久以來夢想獲得吳三連獎。如今得到諸位的鼓勵與協助之下實現個展，為家父感到非常光榮。」她也談到父親的一生獲得母親的關心和鼓勵，使得父親能夠無後顧之憂的創作，她說：「全心全力從事藝術創作，甚至為藝術而活下去！」

　　吳橋美紀回想從小看著父親創作，將不可思議的美景，重新詮釋，對她而言，父親宛如魔術師般的神奇，她在文中回憶：「有一次與父親同行，他拿出小小的速寫簿，介紹他所描寫的人與物，而回家後慢慢地完成大件作品，為它上色施彩、賜與生命，……眼前的大作是那麼地雄偉，表現不可思議的世界。粗野中見細心、細緻中也有豪爽的一面，家父彷彿是一位魔術師，任他用顏料和線條的組合，創造出活生生的泉水。每當他把一件心愛的作品完成之際，他非常得意地把我母親和我叫到畫作前，非常滿足地為我們說明並充當最佳導覽人員！」

　　沉浸在回憶之中，吳橋美紀回到了過去，父親作畫的專注樣貌，一幕幕歷歷再現。透過一幅幅父親的畫作，她深刻感受父親的心血，身為女兒的她，雖然遺憾父親無法親臨期盼已久的大型個展，但她相信父親此刻必定在天上為此畢生的回顧展感到驕傲與光榮。

（註16-1）參考國立歷史博物館編《陳永森畫集》，P24，吳橋美紀《懷念父親》，翻譯：成耆仁，民國86年12月出版。

▲ 石窟名王菩薩（膠彩畫，**52×75cm，1983**年前）

「梵音天半落，法輪光大地，青鶴問經典，藝苑同佛心，虛懷常入定，令耳無俗聲，眼無污穢物，胸中無俗事，禿筆無二法，任意縱橫揮，自我的靈官，六法生氣韻，畫理能自神，禪偈其歸歟。」

陳永森的佛像作品很多，〈石窟名王菩薩〉這張作品，我們可以觀察到他心目中的佛駕馭著他最愛的動物之一「孔雀」而來，孔雀對於佛教徒來說是神聖的動物。由陳永森的佛像作品，可以了解陳永森信佛的虔誠，表達他對佛法的領悟，以及內心渴望在靈性上抵達佛之最高境界。

第十七章
還予陳永森應有的歷史定位
【專訪摯友暨五月畫會會長郭東榮老師】

「你們不可以在學校裡面畫畫！」日本教務主任大聲斥責。
陳永森發脾氣反問道：「軍國主義已戰敗，這個民主時代還高壓講這些話？」
教務主任只好道歉，摸摸鼻子離開。

寫生遭驅離 嗆聲日教頭道歉

　　郭東榮老師在日本跟陳永森相處三十多年，是唯一曾去養老院探望他的畫家老朋友，郭東榮談到陳永森的性格天生反骨，除了前面章節所談到不但得罪了日本藝壇界德高望重日展領導人兒玉希望恩師。好不容易在日本成名，返鄉歸國受到台灣故鄉的歡迎，結果又當著師大美術系師生的面前批評其誤人子弟，又得罪了台灣藝術界。他反骨的性格與傲慢的狂妄的確誤其一生。但在某些特殊該挺身而出的狀況，陳永森的反骨性格反而顯得「霸氣十足」！

　　郭東榮回憶有一次跟陳永森到日本橫濱一所公立中學畫畫寫生，突然該中學的日本教務主任出現並大聲斥責：「你們不可以在學校裡面畫畫！」當時郭東榮的心裡想：「現在已經是這麼自由的時代了，並非日本的軍國主義的時期，現在已經開放了，大家都知道學校星期天都可以進去了，特別是日本投降後的自由社會。」日本教務主任態度非常強硬而頑固地要求陳永森跟郭東榮離開，個性不喜與人衝突的郭東榮保持沉默，正在思考該如何溫和表達心中想法時，陳永森就不客氣地開口了，他發脾氣反問道：「軍國主義已戰敗，這個民主時代還高壓講這些話？」不但堅持留在學校作畫，更要求教務主任道歉，最後教務主任被陳永森這麼一斥責也只好道歉說：「好啦！對

不起！」說完就摸摸鼻子離開，再也不敢驅趕他們自由作畫。

　　或許正是郭東榮與人為善的處世方式，反而特別能包容陳永森的尖銳性格，所以陳永森也特別喜愛這位畫家同好，在日本常常邀請郭東榮去寫生。郭東榮笑著說：「沒辦法，他跟別人都處不來，所以畫圖都找我去。」郭東榮記得兩人單獨去日本的離島寫生四、五天的難忘經驗，他回憶：「那是一座火山島，整個小島除了漁民之外，沒有其他人居住。到了小島山上，我們就各自分開，各畫各的，約好三個鐘頭之後再回到原地碰面。日本人說的離島真的就是離島，整座山裡完全只有我們兩個人，有點恐怖，特別是我們去的幾年前，火山島才剛爆發過不久，所以我一邊作畫一邊提心吊膽會不會突然發生什麼事？」看來畫家們一起去寫生，只是一起去，並不一起作畫，各自找尋自己的靈感園地，畫下心中最美麗的風景。

為了一條絲瓜 再遠也要拜訪郭東榮

　　離鄉背井在日本發展，同鄉的陳永森跟郭東榮總是特別親近，郭家自己在菜園裡種些絲瓜，即使需要花一個半鐘頭的車程，陳永森還是願意迢迢千里來到郭東榮家拿絲瓜，並品嚐郭東榮夫人親手料理的家鄉菜，陳永森特別喜歡，笑說：「有故鄉的味道。」或許是因為陳永森的太太是牙醫，所以平常工作繁忙，很少下廚，反倒是陳永森較擅長料理，因此能夠在友人家品嚐到家鄉的味道，特別感動也特別滿足。

　　燒得一手好菜的郭夫人，常常邀請留日的畫家到家中作客，一群畫家聚在一起談天說地，想像起來應該是個樂趣無窮的畫面，妙的是，常常是歡喜開場，吵架收場。「每年一次，我們都會邀請陳永森、郭雪湖以及張義雄來家裡喝酒，剛開始大家都很快樂，結果要回家的時候都翻臉了。」郭東榮回憶起老畫家們各自的怪脾氣，呵呵地笑了出來。陳永森的個性比較衝，心裡有什麼不爽，絕對不吐不快，情緒毫無前後醞釀之分，像顆不定時炸彈，你話說得不好就頂你，碰到了畫家張義雄也蠻有個性，雖因為是晚輩，即使心裡不舒服也會稍微壓抑一下怒氣，但據說若是楊三郎或李石樵在場，那肯定

會吵翻天。郭東榮說：「陳永森的個性就是這樣，所以別人都不理他，我的個性是別人怎麼講我都沒有關係。」但這點郭太太似乎有點意見，她補充說：「我先生個性比較中庸一點，但是畫家都有一個古怪的脾氣，你說我先生沒有嗎？我先生也是有他的怪脾氣在的。」看著郭東榮夫婦你一言我一語的互動，令人也不禁會心一笑，或許身為畫家太太的箇中滋味，也只有身在其中才能體會。

陳永森也會藏私房錢？

有趣的是，身為職業畫家陳永森，一直都是許多畫家的羨慕對象，因為能夠專心作畫，不必扛家計，一切由醫生太太陳夫人負責，但據說陳夫人偶爾也會調侃一下陳永森：「你怎麼不像其他畫家去兼個差或當老師，賺點錢回來？」身為台灣畫家，在日本賣畫的確不易，但陳永森回台灣開畫展，也曾經有賣得不錯的時候，陳夫人耳聞丈夫回台賣了不少畫，好奇問郭東榮：「一號賣十萬塊，賣了好幾張就應該是好幾百萬囉？怎麼我連一毛錢都沒看到？」原來陳永森並非不會賺錢，難道賣畫所得全都當成私房錢藏起來了嗎？

郭夫人就很了解陳永森的畫家心態，她以身為畫家太太的角度補充說：「不是這樣子啦！這就是畫家的個性，賣畫賺得的錢都要抓得緊緊的，因為他們要買材料，尤其顏料很貴的！」郭夫人回想剛結婚的時候，對於畫家先生用錢的觀念很不能理解，她曾跟廖繼春的太太討論過這個話題，發現原來畫家都一樣，平常一條牙膏捨不得用，還會責怪家人牙膏用得很兇，怎麼一下子就用完了？但是畫家的一條顏料就比牙膏貴好幾十倍，在日本貴的顏料一條三千塊日幣，普通的一條也要七、八百塊日幣，畫家們作畫時都很大方的擠下去，一擠就擠出一大堆，一點也不覺得可惜。有時候郭夫人也會反過來唸丈夫郭東榮：「你顏料不要一次擠那麼多出來好不好？」好幾個墊板上面都是厚厚的顏料，可都是錢呢！但畫畫的時候若不斷想到顏料很貴，可能就畫不下去了。因此，畫家的心態都很像，他們平常日常生活起居很節省，一條牙膏能省則省，但是顏料對他們而言是必需品，所以非常捨得花錢在畫材上。

這些小故事聽起來頗有意思，但也能更加理解為什麼陳永森會將錢抓得緊緊的，即使離世前也是如此，或許，他知道每一分錢得來不易，一定要緊守著，才能不斷為下一幅大作累積創作資本吧！

還予他應有的定位 為陳永森蓋美術館

身為陳永森的摯友，郭東榮對老友抱持高度的讚許，但對於陳永森因反骨的個性，因此無法讓他在台灣的美術史上留下應有的地位感到十份惋惜，他在〈悲劇收場的反骨畫家—陳永森畫伯〉的文章中談到：「事實上他在日本的畫壇成就相當高，不僅多次入選並受獎於日本最大的美術展覽會——日展（兩度獲選日展最高榮譽「白壽賞」，亦受日本天皇接見），但知名度反不如與他同年的陳清汾、趙春翔，大他一歲的蒲添生、洪瑞麟、劉其偉，或大他兩歲的李仲生；小他一歲的張義雄、小他兩歲的鄭世藩、小他四歲的林之助、甚至到小他七歲的朱德群、八歲的趙無極等，知名度都比他大得多，更不用說廖繼春、李石樵、李梅樹、楊三郎等前輩畫家了。雖然陳永森在台灣的知名度並不高，但作品卻相當優秀。我們應該重新研究、探討、比較他的作品，使他在台灣的藝術界、美術史上，還給他應得的評價才對。」

郭東榮認為，從陳永森的作品中，可以瞭解其作品的優秀之處，從陳永森歷年來的作品，更可以看出他持續不停的創新、破壞再創新的特質，加上六十年如一日的全職創作，一生認真專注於研究創作上的蛻變，可說是個極少數的天才型畫家。他認為，台灣非常的幸運，能夠在陳永森過逝之後，透過吳三連獎基金會的協助之下，全部運回台灣，讓故鄉的同胞能夠看到他一生在日本創作的成就，看到他對藝術的貢獻，台灣美術史應該還予陳永森應有的歷史定位。

郭東榮也希望吳三連獎基金會能為陳永森蓋一座美術館，專屬收藏、整理陳永森的作品，未來可供台灣民眾參觀，更認識陳永森，讓陳永森在日本一生的奮鬥歷程，能在台灣的美術史上留下一頁美麗的篇章。

▲ 祝融舞地繞（膠彩，30×40cm，1988）

1988年重陽節京劇名角梅蘭芳赴日公演，引爆戲曲熱潮。陳永森重現梅蘭芳經典代表作〈貴妃醉酒〉，
燦紅的戲服襯托著梅蘭芳猶如火神祝融舞蹈一般，華麗的色彩令觀眾目眩神迷。

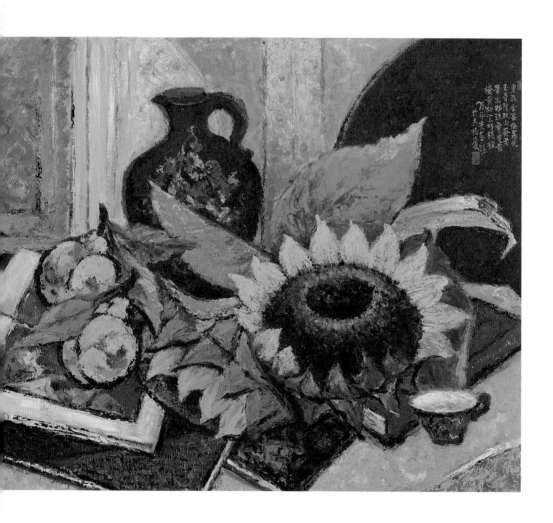

▲ 黑瓶金果 (油畫，**72×60cm，1983**)

「黑瓶金果煥窗光，玉骨瓊肌肉葵芳。筆底明珠華莖露，濃黃相宜巧樣粧。」陳永森用色大膽，力道強勁，油畫筆下的題詩更是鏗鏘有力。金色的向日葵、肉桂果和黑瓶交疊，暗色中帶有光影投射的變化，筆觸生動，營造出繽紛的室內一景。

▲ 鴛鴦記 (岩彩紙本，40.5×31cm，1975)

對傳統戲曲甚為喜愛的陳永森，常描繪粉墨登場的人物和場景。生動的身段和華麗的戲服，背景是簡單的幾何線條，讓觀眾的目光集中在細緻的旦角臉上。畫面構圖輕重分明，顏色亮暗對比明顯，在呈現精采的戲曲之餘，陳永森仍表現出繪畫的專業。

▲ 幽情孤舟懸 (膠彩畫，56×45.5cm，1985)

優雅的白鷺鷥昂首矗立在一整片七彩繽紛的金盞花間，高傲地孤立著。這幅畫透露出陳永森自傲的性格，然後自負的背後，其實是無助的自卑，縱然他如白鷺鷥般使勁伸長脖子，希望能夠高人一等，但，他的內心其實很無助，縱然身處在萬紫千紅的花花世界，他一個人依舊活得很孤單。

陳永森不同於一般畫家，他的作品有情感、有個性，他不像別人試著用甜美而沒有故事性的畫作去討好觀眾，他的畫作裡有劇情。當他呈現人生最低潮的時期，他不用灰暗的黑色來呈現，反而反其道而行，用非常亮麗及繽紛的色彩來全是他最低潮的心情。所謂藝術並不一定總是直接灑狗血的表現情緒，而是透過藝術家內心的轉化，藝術家筆下美麗的色彩，讓人生能短暫抽離出苦悶的片刻，在悲苦的人生中，創造出屬於自己的天堂。

第十八章
對我而言 陳永森就像慈祥的阿公
【專訪沛思基金會執行長李宜蓉女士】

我相信外面的人所看到的陳永森，
第一：都認定他是一個脾氣不好的人；
第二：都認為他是一個很搞怪的人；
第三：會認為他是一個很自負的人。
若從一個懂藝術的人來看他，他就是一個藝術家！
但，對我而言，陳永森就像慈祥的阿公。

同是藝術人 一見如故

　　李宜蓉女士是學音樂的，目前擔任國際沛思文教基金會執行長，在推廣音樂教育與國際音樂交流活動不遺餘力，她跟陳永森是親戚，也是吳三連大家族的一份子，稱呼陳永森為舅公，與吳三連獎基金會副董事長吳逸民先生算是同輩。

　　她回想第一次認識陳永森，大約是1986年的時候，當時的李宜蓉甫從日本留學回台，在高雄任教，接到一位堂哥的電話：「我們明天中午要跟一位從日本回來的舅公吃飯，他是畫家，因為我們都不是學藝術的，你學音樂，所以最適合跟他一起吃飯。」這位舅公就是陳永森。隔天與陳永森聚餐時，大家就把聊天的重責大任交給李宜蓉，她告訴陳永森她曾經因為朋友的畫賣不出去，花了二十萬收藏了朋友的畫，陳永森好奇問她：「你為什麼要收藏畫？」李宜蓉回答：「因為這位畫家朋友所畫的主題代表著『生命之花』，我覺得很有意義。」陳永森對此回答似乎很滿意，就說：「終究是學過音樂的，雖然你的年紀小我很多歲（當時陳永森已經七十多歲），這次回來台灣總算碰到一位知音。」陳永森那次剛好帶了兩幅畫回來要送給親戚，那是李宜蓉第一次看到陳永森的作品，她說：「我看了陳永森的畫很喜歡，我記得他的畫中有太陽或月亮，他用大量的金粉來展現其光輝，我覺得這位親戚的

畫很有特色。」陳永森告訴李宜蓉,他有很多故事,但是由於回台的行程緊湊,於是留給了李宜蓉日本住家的電話跟住址,並邀請李宜蓉有機會一定要到東京拜訪他。餐敘之後,親戚們告訴李宜蓉:「舅公很喜歡你。」正如陳永森所說,終究是學音樂的,同是藝術人果然一見如故,後來李宜蓉真的造訪東京陳永森的住所,與陳永森及其家人相處了兩、三天,成了人生中一段特別的記憶,也讓我們看到了陳永森親切慈祥的另一面。

一件橘色洋裝教我的事

　　大家對陳永森的個性,既定印象就是很難相處,正如李宜蓉所說:「我相信外面的人所看到的陳永森,第一:都認定他是一個脾氣不好的人;第二:都認為他是一個很搞怪的人;第三:會認為他是一個很自負的人。但是若從我的觀點,一個懂藝術的人來看陳永森,他的個性就是藝術家性格,藝術家的標準都是很嚴格的。就像我學音樂的過程中,每位教授都很嚴厲,尤其是日本教授!因此我不認為陳永森特別難相處,他就是一位藝術家!」但這一趟造訪陳永森的住所,陳永森對待李宜蓉卻非常親切,讓李宜蓉形容:「或許外人對陳永森的印象就是非常嚴厲,但是對我而言,他就像慈祥的阿公。」

　　李宜蓉記得剛到陳永森日本東京寓所那一天,正好碰到陳永森的女兒吳橋美紀剛下班,吳橋美紀年紀比李宜蓉大一些,長得很有氣質的她,第一眼就吸引住李宜蓉,她說:「我記得她穿了一件高雅的洋裝,整件洋裝除了單純的橘色之外,沒有其他任何雜色。再看看陳永森戴了一頂黃色小帽,我在想,是不是因為爸爸是畫家,所以女兒對色彩也很敏感,很會造型打扮。我就詢問他女兒在哪裡買的洋裝?」陳永森看出了李宜蓉對女兒的洋裝很有興趣,就說:「不如這樣吧!等我女兒明天下班的時候帶你去買。」隔天吳橋美紀果然帶了李宜蓉去買了這件一模一樣的橘色洋裝,陳永森問她:「高不高興。」李宜蓉回答:「很高興。」

　　一直到現在,二十多年的時間過去了,李宜蓉年輕時的衣服幾乎都送

人，除李宜蓉父親送她上大學的第一套衣服還留著之外，唯獨這件橘色的洋裝依舊保留在她的衣櫥裡，可見這洋裝的美麗與特別的意義。李宜蓉說：「我覺得穿著本身就是藝術。從那件洋裝我學到了，一個人的貴氣跟高雅並不是在身上穿了五顏六色的衣服，反倒是一個顏色就可以展現高雅，所以我的人生從那時候開始，除非有必要，身上不會穿超過三個顏色，這是我從拜訪陳永森這位藝術家所學到的一件事。」

聽陳永森滔滔不絕 訴說他的藝術人生

走進陳永森東京的家，獨棟的日式房子，一樓是陳夫人的牙醫診所，二樓從走廊到畫室目光所及之處，全都擺滿了陳永森的畫作，李宜蓉說：「我睡的是畫室，裡面有好多好多陳永森的畫作，有些很大幅的畫可能房間擺不下，都放在走廊。」看到這番情景，令李宜蓉非常感動，原來正因陳太太是醫生，所以陳永森才能夠無後顧之憂，專心創作出這麼多精采的作品。

陳永森引領著李宜蓉，一幅又一幅地欣賞自己的畫作，每看一幅畫就問李宜蓉：「你知道這幅畫在畫什麼嗎？」李宜蓉反問道：「這是畫什麼呢？」只見陳永森笑而不答，希望李宜蓉可以純粹從觀賞者的角度而非創作者的角度來欣賞作品，於是李宜蓉開始侃侃而談自己的觀點，令陳永森十分激賞，他很滿意的說：「我告訴你，這些親戚裡面，沒有一個看到我的畫講得出來，只有你講得出來！」要獲得陳永森的讚美可不容易，雖然他平時批評毫不留情，但讚美的時刻也毫不吝嗇！

李宜蓉開始大膽問陳永森各式各樣的怪問題：「為什麼你的畫喜歡用大量的金粉？金子很昂貴，可以賣的，我們都是結婚才買金子，你怎麼作畫用那麼多金粉？」沒想到陳永森的回答也很妙：「晚上讓你睡這邊，金粉不要給我帶走啊！」李宜蓉緊張地解釋：「我又不知道你的金粉放哪裡？」陳永森開玩笑回答：「金粉你拿走也沒有用，你又不會畫。」語畢，兩人哈哈大笑，展現陳永森難得幽默的一面。

接著陳永森開始拿出他在日本所有畫展的報導展示給李宜蓉看，又特別

帶他看了一幅巨大的畫作，李宜蓉不記得畫的名字，只記得那幅畫好大好大，畫中的風景又黑又灰，他好奇地問陳永森：「你為什麼把一個風景畫得黑黑灰灰的呢？」陳永森收起了頑童的心態，開始認真的回答，他說：「小時候，我還在台灣唸書的時候，我記得有一次跟著一群學校老師到山上去，那天的天氣很熱，我們到山上的廟口的時候，四周突然之間一片黑，然後就『啪！』的一聲，下起了大雨。那一次，才讓我突然感覺天氣剎那間轉變的可怕，尤其好天氣突然轉黑的瞬間，那種情景，我永遠無法忘懷。所以我常常會把看到的東西就應用在我的作品裡，所以你才會常常看到我的畫裡面有黑的也有灰的，那是氣候的變化。」

李宜蓉又繼續問道：「你為什麼想要畫那麼大幅的畫？」陳永森回答：「對一個畫家而言，你要挑戰小幅的畫，也要挑戰大幅的畫，大幅的畫有大幅的技巧跟情境，小幅的畫有小幅的細緻，作為一個畫家必須兩種都要有，創作才能夠完整。」李宜蓉開玩笑調皮的說：「我以為是因為越大幅的畫能賣越多錢。」陳永森笑著說：「其實越大幅的畫越少人買。」

短短幾天的相處，陳永森說了很多小故事，其中還談到曾經接受前總統蔣介石召見的趣事，他說：「蔣中正的浙江腔很重，一聽到他的聲音，再加上衛兵耍槍的聲音，高喊：『立正！』我就嚇得跌倒跪下了，旁人就說：『人家立正，你怎麼跪下了？』我是擔心，若是他不滿意我的畫，硬說我畫的是中國的楊貴妃該怎麼辦？我怎麼知道他不會把我槍斃？」不管召見過程究竟如何，聽陳永森描述內心的過程也妙趣橫生，逗人開心。

陳永森很苦：沒有人了解我

短短三天兩夜相處，陳永森除了帶李宜蓉參觀畫作，也帶著他到東京各處參觀，李宜蓉回憶：「我們搭日本電車四處看畫展，還拜訪我在日本的音樂教授朋友，只要出門，都是陳永森幫我提東西，當時的我是二十幾歲的年輕人，他可是七十幾歲的阿公呢！竟然都是他在幫我提包包，對我來說，他真是一個很慈祥的人。」或許是陳永森難得覓得知音，雖是後生晚輩，但也

特別珍惜這份跨世代的藝術人友誼。

　　陳永森曾告訴李宜蓉，他其實很苦很苦，因為沒有人了解他。的確，所謂「高處不勝寒」，藝術大師的內心世界，能夠理解的人真的很少，尤其身處異鄉，那份心靈上的苦，只有身在其中才能體會。

　　李宜蓉思考著自己為何能跟畫家舅公陳永森投緣，他說：「我思考自己為什麼喜歡陳永森的畫？因為他的畫會說話。他的畫很敢、很有創意。即使過了多年後，我仍然不斷思考，為什麼當時我年紀那麼輕，又不是學畫的，竟能夠懂他的畫？我想，因為我本身也是很有創意的個性，我不管辦音樂會或是教學，總要有跟人家不一樣的特點，創意是我從事音樂工作三十年的原創力，我想這可能是我跟陳永森有共鳴的地方，也是藝術跟音樂的共通點。」李宜蓉可以了解陳永森的苦來自於別人對他的不了解，他認為不了解他的人就是跟他敵對，因此他處處跟人樹敵，因為他認為自己的畫作這麼好，但是能夠了解的人卻很少，真是知音難尋。

　　李宜蓉補充說：「畫家跟作曲家一樣，你要給他飯吃，但不可以給他財富，否則會扼殺他的創造力，畫家就畫不出藝術品，作曲家也做不出來曲子。但是一個藝術家也不能讓他沒飯吃，否則他就會流落街頭，很難生存下去。基本上，藝術家不會有太大的物慾，物慾太強的人也不會成為藝術家，藝術家通常只要需要基本生活條件，然後就可以專心致力於創作。」這番話說到了陳永森的心坎裡，就這點而言，陳永森認為沒有人比李宜蓉還了解他，外面的人只羨慕他有個醫生太太可以依靠，卻無法了解他在創作上，一再追求人生真理，探求藝術殿堂奧秘過程之苦。

特別為李宜蓉創作了一幅畫〈幻曲〉

　　李宜蓉回到台灣後，陳永森寫了一封日文信給他，裡面有一段話令李宜蓉相當感動，陳永森寫道：「我知道現在所有的人都看不到你，可是我看得到你，我知道你未來一定是我們家族一顆很亮的文化星星。」這番話令當時年輕的李宜蓉驚訝：「這麼兇的舅公怎麼會對我那麼好？」但，二、三十年

之後，李宜蓉在音樂領域的耕耘與成就，證明了陳永森的慧眼獨具。

陳永森還特別為了李宜蓉畫了一幅作品〈幻曲〉，畫當中有一個女孩，四周游著很多五彩繽紛的熱帶魚，那女孩正是陳永森筆下的李宜蓉。聽到這幅畫的故事，第一手消息並非透過陳永森，而是透過李宜蓉的日本音樂教授朋友轉述才得知。這位教授朋友因為與陳永森有一面之緣，後來接受邀請參觀陳永森的畫展，看到了作品〈幻曲〉，朋友告訴李宜蓉：「畫裡面的女孩子越看越像你！」陳永森在解釋這幅作品的時候，表示這幅畫的確是為了李宜蓉而畫的，因為他很佩服這位富涵音樂素養的孫女對文化的貢獻，因此用多采多姿的熱帶魚象徵著美妙的音符，讓親臨畫展的朋友聽了都非常感動。

後來，陳永森曾來信告訴李宜蓉關於這幅畫的事情，可惜後來李宜蓉到美國唸碩士，並沒有即時收到這封信，當時的科技不像現代發達，沒有電子郵件的便利性，只能透過書信往來，等李宜蓉看到這封信，已經事隔多年，忙於面對學業、事業、婚姻、孩子等人生挑戰的李宜蓉，就這麼與陳永森失去了聯繫。

直到有一天，李宜蓉經過歷史博物館，發現正舉辦「陳永森紀念展」，才透過吳三連獎基金會得知，陳永森已經離開人世。但，這幅畫成了李宜蓉人生中特別的回憶，過去也許沒有緣分收藏此畫，但希望有一天緣分到了，這幅畫能夠回到她的身邊來。

第十九章
陳永森的藝術觀

陳永森〈藝苑〉：
「天上藝苑的美景，人間罕見。
想做一個園丁，安頓了我的塵心俗念，乘長風踏進玉關！
那美景，果不虛傳，繽紛色彩，幻妙的堂奧，刺激了我眼花撩亂。
我慢慢地徘徊，仔細體念，求得了奧秘的真理！
好似啜飲了美神，頰上酒渦中漿，為了永恆的生命，又何懼於晚上殞滅。」

　　陳永森曾經在1985年，以書法揮毫寫下了〈藝苑〉，短短數十字，表達了他「藝苑人生」的藝術觀。從幼年藝術對他的啟蒙，到年輕時負笈東洋留學，沒想到一去日本，就是六十載，他的一生奉獻藝術，致力於東西藝術的交融，在創作上不斷研究創新再創新，不斷超越自我的極限，他用一生證明了藝術沒有極限，最大的敵人就是自己，唯有不斷地挑戰自我，才能夠開創藝術創作的高峰再高峰。

　　想要了解陳永森的藝術觀，我們可以從他曾經親筆寫作的兩篇精采作品窺就其創作精神的核心思想，從〈我的藝術觀〉這篇文章，我們可以看到陳永森大談東西藝術之異同，並且如同他一直以來呼籲身為藝術家，千萬不可墨守成規，不能只求摹仿，最重要在追求獨創精神！另一長篇〈美術文化的演進縱橫談〉，是陳永森解析中國五千年藝術的演進論述，由此可見陳永森畢生鑽精研究的思想脈絡，並如何影響著他畢生藝術的創作脈絡。茲將兩篇精采論述完整呈現，讓讀者宛如親臨陳永森藝術大師演講般，醍醐灌頂！

〈我的藝術觀〉

　　美術家是用造形藝術表現出「美」的感情的文化工作者，可是由於每個人的信念或性格不同，其產生的作品有寫實之別，有主觀與客觀之分。現在

以我們的水墨畫為例子來說吧：水墨畫大致上可分為南北兩派。所謂北派作品，以剛健雄大、森嚴莊重為其首要風格；而溫柔和雅、風韻超俗的狀趣，多見於南派作品，這種風格上的差異，全由於作家的民族性與地域性的不同而形成的。

可是，站在欣賞者的立場言：則一件藝術作品只要它能夠淋漓盡致地表現出無限的自然美或有意義的人生，無論是誰所作的，大家都會予以絕大的讚譽，此時，在欣賞者的眼中，實無所謂「南」「北」之分。

至於繪畫上的用具，有的用墨，有的用色，或用膠彩，或用油彩……，這些不過是畫家由於自己理想或習慣上所決定的，並不能由於用具上的不同分作品的優劣。在畫家，最重要的還是美感經驗。譬如我們仰視高嶺上的明月，當時所引起的意識，在本質上大致是一樣的，可是，經過個人的藝術處理，其所表現的美的效果，往往是不相同的。

世界的藝術可大別為東西兩系統，東方藝術萌蘗滋長於中國，其間也曾受過印度藝術的影響，後來浪湧風翻，沿著朝鮮而氾濫到日本，所以一言東方藝術，必以中國為發源地，這可以唐、宋、元、明、清各代的藝術精華或偉大的作品來證實。

至於西方藝術，乃淵源於義大利，後來分枝散葉，風靡於全歐洲，到了十九世紀後期，其中心轉移到法國巴黎。於是，顯明地形成著風格不同的東方藝術與西方藝術兩大類，而其表現之差異，完全出自不同的民族性與地域性。因此普通所謂「藝術無國境之分」，係指作品上的價值或欣賞上的狀趣而言，若就其所表現的內容或方法上看，仍然分明地表現著東西風格的殊異。西方文化注重科學的表現，東方文化注重哲學的表現；彼重於物質，我重於超自然；彼為客觀的，我為主觀的；彼由外而內，我由內而外。這在藝術上的表現更是如此。

不過，西洋的名作也好，東方的傑作也好，它們都是作者心血的結晶，所以，在價值上自無東西之分，無論古今中外，只要是好的作品，便無不受到人們普遍的景仰與尊崇。

所謂藝術，不僅僅是自然萬象的「再現」，而是以創造「形而上」的美感為貴，易言之：有生命的流露，有思想的洋溢，這樣的作品才有永恆的價值。

現在世界的藝術，日新月異地進展，而外國的藝術家都孜孜不倦地在追求著科學性的表現法，以期適合龐雜的現在生活之要求，於是，他們所表現的感覺之新穎，色彩之優美，足使我們目瞪舌結。在這個大時代裡，藝術工作者的我們，豈可墨守成規，只求摹仿而不求獨創呢？

我們在此必須反省的是：任何藝術的表現，都是在於求民族文化的進展，而非求實現個人的名利。為要使我們先人所留下的這批偉大的藝術遺產光耀於世界的藝壇。筆者在此盼望祖國的藝術界友好，同心協力，以純粹的創造精神，從事新天地的開拓吧。

陳永森返日前夕草於台北寓所

〈五千年來美術文化的演進縱橫談〉

中國美術文化在國際上藝術領域中，究竟佔有何種地位？姑且勿論。單就其美感觀念來談，便足可供吾人來研究了。依據個人的意識觀點來說，國畫的歷史悠久，如同一般的中國文化似的，自有其歷史背景與時代的演進！

要瞭解早期中國的繪畫，可溯源至新石器的後期，彩陶上所出現的圖案花紋，繼之是殷周青銅上的浮雕鬼神與花紋圖案，表現出我國線條畫之最高顛峰，在那些早期的藝術品中，如饕餮、虯龍、夔鳳等圖案的顯示，象徵當時那種尊神崇天的宗教社會。就造型上說是渾厚、強勁、剛韌、沈重而有力的藝術。直到春秋戰國、群雄割據的時代，由於時局的動盪、社會的不安，藝術家在現實的生活中，才逐漸表現出一種自我意識，這種自我意識的表現，便是把他們的藝術品，轉回了自然的道路。凡是眼見所及，諸如飛躍的禽獸、翎毛，招展的樹木花卉等一切自然景物，均先後呈現於古銅器上。由此可知中國繪畫的美感意識，趨向於現實主義的過程，而繪畫寫實主義，

也是因此而啟其端倪！就繪畫史的過程說，這一美感意識的轉變，雖起因於我國本身內在之推動力所致，而由於自北疆入寇之匈奴為媒介，也屬原因之一。那是說，希臘與伊朗系統的畫法，便因此而輸入於本土，影響了中國的藝術家，使中國固有的線描樣式添加了更富有彈性而躍動的生命力。描畫的對象，由靜而動，筆觸線條相生相成，銅器上之禽獸狩獵紋，因此更生動美觀，後世尊為金科玉律的「氣韻生動」便由此醞釀而來。

說到色彩的美感之由來，早在原始時代的彩陶文化，那種多色彩畫已可見及。可惜是因了種種的羈絆，使它在長期之間，未能開花結實。究其原因主要是華北地區黃土高原那種單調的景色，風物之所致。另一方面則為人們受制於統治階級和那時宗教與政治的優越性。所以凡是違反傳統和禮法的色彩，便視為「滔巧」而遭排斥，再加以歷來的五行方位，季節等法則來束縛色彩之使用，因此彩色畫在中國繪畫領域中便愈趨愈下。到了春秋戰國，由於南北各區政治經濟關係的聯繫，使得江南地帶所產的礦物性顏料進入北方，故秦漢時代在畫磚、銅盤、彩篋添案壁畫上的彩色，便有了驚人的發展，「丹青」之所以為畫家之通稱，也就是從此而來。

根據古代藝術品的證明，是以緋赭朱、黃、綠、赭等珠色平塗於畫面上，它既不施陰影，也不顯示凹凸，只是把對象的立體感而平面化，形體則抽象化，「隨類賦彩」而形成為當時彩色作品。類似的著色普及以後，彩色越顯重要，傳統在線描法於是對抗而起，在尊儒重道的政治思想時代中，把彩色視為感官上的享受，而民族傳統的線條彩色則被諱忌，所以阻礙了彩色畫更進一步的發展。

雖然如此中國的畫法，還是不斷的進步，考其原因主要是毛筆的改良、文字的簡化，書法因而有了顯著進展，白描畫跟著也佔據了地位，例如漢朝享堂碑闕之石刻線條精進質樸，自然為完美的繪畫系統，而永傳於後世。僅僅是被用於輔助宗教，闡述教裡，而不能掙扎政治的羈絆，這種情形直到漢末政局垂危，社會不寧，為了逃避現實的士大夫們便摒棄了塵心，而沈湎於藝術的天地之中，拿繪畫作為脫離世俗的精神避難所，於是好老莊，尚清談

之文人畫家便因時而興，加之王羲之書法創下空前未有之輝煌成就，中國固有之線條美意識，也便藉書法而達到登峰造極的境界，於是中國的書法就在書法之影響下，趨向自律性，而開闢了一個新的天地。

古代書法成長的另一原因，則為若干印度的僧侶來華傳教，佛像畫的一種新技術因而傳入國內，吳之曹不興便是首先受影響的一人，最先著手畫佛。繼之張僧繇採用色彩凹凸暈染及我國古代沿用之剛勁線條法，滲入希臘，米索不達米亞，印度等外來的新技術中，兼容並蓄，並創造出我國繪畫上新的局面。

國畫演變到了這一地步，色面與線條以相通互濟，並行而不相悖，古來那種多彩色畫法，至此已經摒棄而不用，代之的為採用西方凹凸暈染法，這種畫法至今仍能在敦煌石窟壁畫上可以看到。就繪畫佈局上說，宋炳論山水畫有「咫尺千里」的比喻，那是指西洋畫遠近透視法的畫法，他雖未能引導成為有系統之構成空間法的理論，但物體之遠小近大，色彩之遠淡近濃等距離觀念，卻開始孕育而種下了中國原始上的上下重疊法蛻變為俯覽法之重要契因。

因此後來的謝赫才把繪畫之各種要素，一一歸納於定位，而產生了「氣韻生動」、「骨法用筆」、「應物象形」、「隨類賦彩」、「經營位置」諸說在「傳摸移寫」為六法中主張繪畫之最高境地，雖屬是表現對象之生命，卻亦極力並論技術之重要，中國繪畫最基本之種種美感意識，到了這時才算是有了千載不易的原則。謝赫的「六法」自六朝以降便成為中國繪畫上古今相沿的金條玉律法則，且被陳陳相因於後世，經過隋唐五代至宋元時代，繪畫無論在形式上或內容上，均因其法則而達到爐火純青的境地。

可惜自明末清朝以後，我國的過於墨守成法，以致形成了一種故步自封之趨勢，不使後人之創新終是在於醉死之慨。茲略述其經過於下：

在隋朝的期間，佛教美術盛極一時，追究其源，則為受波斯、印度等西方書法之影響，所以在彩色上出現了燦爛的成就。但在形體上則已形成純屬中國書法，由此隋開創了光芒四射的唐朝畫風，當在盛唐之初，閻立本的那

種由遊絲描繪畫巧妙彩色畫法，與尉遲乙僧之鐵線描繪濃厚彩色相拮抗，在繪畫史上成為重要一頁，言其相異之處，前者為尋古傳統的線描法，後者是循西方凹凸之暈染法。

這兩種截然不同的畫系、書法雖然互異，可是皆能極盡形似之能事，而樹立了唐代寫實之風。以後張宣、周昉溶合兩者之長，故所畫之仕女神態，更維妙維肖，直到李真所繪五祖畫像時，其細膩盡致而不失其內心深奧之精神情緒，尤為令人嘆為觀止。再後禪月貫休則以拙癡之繪畫技術表現於羅漢畫向上，連佛家的那種克己節欲之心裡實走向寫意之風的演進，歸因於歷代畫家切磋琢磨之功，而創造了所謂「骨法用筆」。到了五代更被石恪繼而推進，發揮出了更大的效果，他所畫的人物以粗略破筆，竟能表現出詼諧突兀的妙趣，近似現代不拘形格之抽象畫風。由此可證，中國繪畫美感意識，在其使筆用墨之間，不期而然的與抽象式法則則有默契相因之類同！

再以繪畫題材而言，唐代以前僅侷限於佛道之人物、山水等等，到了宋代已推廣到宇宙間的一切包羅天地、星辰、山川、草木、花鳥、獸魚、蟲蚧、瓜果等，均列入了繪畫取材的對象，使人以虛懷若谷的態度，進入大自然，求得物我兩融之境地，再表現於繪畫中，這種「忘我」而返自然的製作態度，雖因老莊「遊於物外」之道家思想和陶潛超脫塵濁之文學思想之所致，但最主要的原因則為當時的人們對於宇宙生命，已有了深入觀察的能力，於窮究物相之實證態度而來。故不論僧家或宋室畫院的畫人，在其聊以寫出胸中抑鬱之水墨畫上，或其傳統畫法之院體畫上，其作品的背景，均蘊著意味不盡的靜謐幽玄之意境。所以院畫派的作品，如宋徽宗所繪之精妙絕倫的羽毛，李迪、李忠安、錢舜舉之瀟灑彩色的花卉，李成、范寬之幽情逸致與渾厚雄壯之山水，顏輝的神異逼人之鐵拐圖，均酷肖神似神韻逼真，水墨方面則有深邃逸致之收穫。豪鋒穎脫之梁階，以及有窮極潑墨之妙而雲譎波詭之玉澗，元宋更有黃、吳、倪、王之古雅蒼茫，清談閒逸之山水等，都是磊落瀟灑之氣宇，高邁超俗之品格，發揮出胸中豪邁之氣於筆墨之間，故表現的作品均屬古今精之作。於此可知國畫美感意識，實存在於「氣韻生

動」之重視，不拘「寫實」或「寫意」，不羈「形似」或「神似」之別唯一的要素狀態，均能作細緻的描寫畫作，甚至入木三分哩！此種由寫抄襲其形骸的樣式，所以無絲毫之進展，自醉醉人終致民族陷於自去文化的精靈。如果你要探討明清畫風不振的癥結，無疑的是起因於明代帝王之專橫，強制人們踏襲古法，以致別開生面，另一衰退的理由便是當時人們對宇宙人生的意義失去了信心，因而不能深入的去瞭解生命，便是心領神會之奧秘？宋元時代的畫風，因其意境高超與神來之筆，所以奠定了國畫彌足珍貴的基礎，不幸是明清的畫家未能繼起開創更新的風格，只是一味因襲黃、吳、倪、王之水墨山水，依樣畫葫蘆斤斤計較於筆法的運用及墨色的膚淺之奧秘。

在繪畫上之佈局上，則運用「虛」、「實」、「天地空白」之道理以畫中之白即畫中之精虛實兩者，更渾然相通是一種超自然法則而出神入化為最高境地。至明清此種佛道思想竟演變為一種形式化，只知觀念的外骸，而不知領悟體會，不經親身感受，只是一味剽竊，從錯加錯、毫無疑問與其現實脫節，演變的結果便越演越下的些無情趣自稱已冠天下？

所幸自孫文先哲建立了民族新國家當前，益感清政腐敗盡底，許多羈絆的因習都要改換新生面以來，東西文化交流激動了國人，除了擷取西方長處的精英，滲入於我國固有精神涵養中，而且能加以固有美感意識，能以發揚光大，為國畫前途開闢出更光輝的藝術，為希斯道人們，應負起這一批的責任來講，求信念而發揮虛心可得開拓，絕忽容易的臨摹無感情的反覆執筆，莫要耗費寶貴光陰，若如是即不愧古人之心。

使自然界幻妙融通發揮於筆墨之中，創造了精靈勇往直前，才能樹立了永恆的民族藝術於國際上，即能使國畫並台灣美術光芒永存於後世。

1985年春節日
陳永森誌於日本東京城南吳橋廬

▲ 群鱗舞蒼海（膠彩，116×63cm，1984）

重彩筆下的〈群鱗舞蒼海〉，運用魚的游向表現出水的流動。畫面中央的漩渦，那道光代表陳永森對藝
術深度的追求。雖然陳永森被台日畫壇高度推崇，但是他在得意之時仍有所保留，嚴謹的自我要求態度
是陳永森的人生哲學。

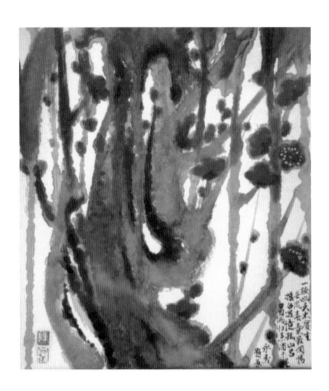

▲ 梅薰醉三天 (膠彩，26×23cm，1978)

陳永森以國畫的功力和技法描繪出梅花半開半放的嬌媚姿態。梅花綻放，正屬農曆年間，身為異鄉遊子
的陳永森在酒後半醉半醒之際，畫出代表家鄉的梅花，取其中幹部分呈現，表現他有家卻歸不得之思。

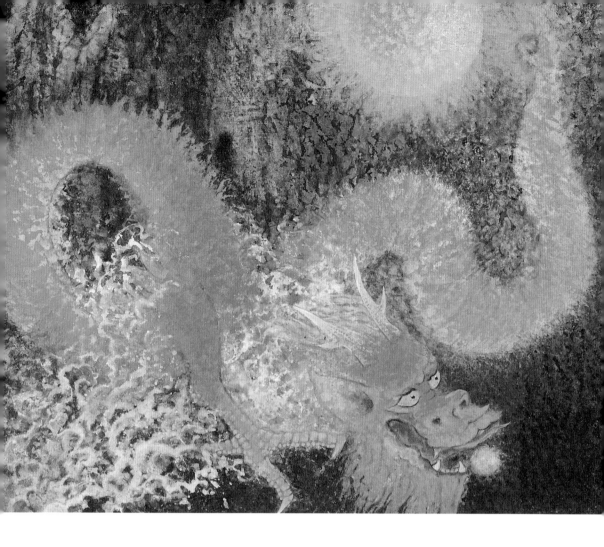

▲ 青龍抱宇宙（膠彩，59×46.5cm，1988）

1988年陳永森唯一一幅龍的作品，暗色的背景對比出青龍的光彩奪目。陳永森以高難度的技法表現出墨
與綠色間的美，象徵了宇宙萬有變化無窮之感，也呈現出天人感應的傳統觀念。

▲ 荷園（粉彩，39×30cm，1941）

粉彩的面貌豐富多變，加上粉彩的可豐厚、可清淡的特質，非常適合畫家多方的嘗試與實驗。這幅〈荷園〉表現出西方印象派的風格，用粉彩竟也能細膩地表現出，荷花池水面上的波光粼粼之美，創造出全新的視覺感受。令人讚嘆！

第二十章
陳永森重要作品解析

曾被日本媒體譽為「萬能藝術家」的陳永森，曾經於第八回日展，一舉入選五項作品，包括：日本畫、油畫、雕刻、工藝和書法。因此，陳永森的作品非常多元化，包括：膠彩畫、粉彩畫、油畫……等，其中又以膠彩畫的創作最為豐富。

陳永森在膠彩畫中，加入了油畫的用色原理，以及中國水墨畫「墨分五色」的特點，雖師承自日本大師，卻能開創出別於日本膠彩畫的恬淡風格。在取材及用色上，更為大膽而強烈，受到西方前衛藝術的影響，作品可見印象派、野獸派與立體派的實驗風格。從創作的歷程來說，依時序可分為三個大階段，「早期」自1930年代至1950年代，為埋首研究作畫的苦學期，在此時期陳永森試著吸收東西藝術所長，開創自己的風格，大量參加「日展」與「台展」，努力從百家爭鳴的畫展中脫穎而出，後來果然一鳴驚人，獲得了最高榮譽「白壽賞」的肯定，終於嶄露頭角；「中期」1960至1970年代末，得了首獎之後，步入了人生的巔峰期，卻也是最為紛擾的大起大落期，「晚期」1980年代以後，作品進入成熟期，或許是經過了人生的暴風雨之後歸於平淡，作品的表現更為輕鬆自在，陳永森不再在乎別人的眼光，盡情徜徉在藝術世界中──做自己！

「看陳永森的畫，就像看到多姿多彩的人生。」作家尹雪曼如此形容著陳永森的作品。每一幅畫作，都代表著畫家靈魂的一部分，從畫家的作品更可以一窺畫家的內心世界，現在就讓我們透過陳永森的重要作品解析，走進陳永森心中的美麗人生吧！

〈早期〉自1930年代至1950年代─嶄露頭角期

 1.〈四十雀石榴圖〉，膠彩畫，40x54cm，1930年(圖見P.37)

 這是陳永森十七歲的畫作，畫中題字「無師出同門，氣概盡天下。」，這句話充分展現了他年少輕狂，如此青春年少之際，就展現過人的氣勢與狂傲。蘊藏在年輕外表下的靈魂，早已經準備好要在未來的藝術界大放光彩。

 2.〈心滿意足〉，粉彩，26x34cm，1941年(圖見P.18)

3.〈荷園〉，粉彩，39x30cm，1941年(圖見P.134)

粉彩的面貌豐富多變，加上粉彩的可豐厚、可清淡的特質，非常適合畫家多方的嘗試與實驗。雖然陳永森的粉彩作品，並沒有像他的膠彩畫及油畫的完整性，但其粉彩作品的細緻度與精緻度，絕不輸他的膠彩畫及油畫作品。從他的粉彩作品可看出，陳永森很早就開始融合中國筆墨和西方油畫的可能性，試圖創造出全新的視覺感受。這幅〈荷園〉已經表現出西方印象派的風格，用粉彩竟也能細膩地表現出，荷花池水面上的波光粼粼之美，令人讚嘆！

4.〈秋暉軍雞〉，膠彩畫，90x115cm，1950年(圖見P.83)

5.〈山莊〉，膠彩畫布，135x195cm，1953年(圖見P.6)

這幅作品〈山莊〉榮獲第九回日本美展最高榮譽「白壽賞」的肯定及免審查資格，陳永森成為日本第一位榮獲此大獎的外國畫家，並獲日本裕仁天皇召見。陳永森的作品過人之處就在於他吸取了西方藝術的精華，重新定義膠彩畫。〈山莊〉這幅畫拋開了寫實風格，正如陳永森與裕仁天皇的對話中所述，屬於立體派，陳永森向天皇說明〈山莊〉的基礎仍建立在中國畫上，以立體派的手法合中國南畫融合起來。

6.〈鶴苑〉，膠彩畫布，135x195cm，1955年(圖見P.44)

7.〈綠蔭〉，岩彩絹布，39 x 48 cm，1955年(圖見P.67)

這就是著名的「綠色裸婦事件」，最具爭議性的作品，陳永森在當時大膽採用綠色繪畫人像，在當年屬於非常前衛的大膽用色，但卻遭到日本恩師兒玉希望的反對和謾罵，並在畫面上打了幾下，然後卸了下來，令陳永森非常生氣，還上日本NHK電視台批評，後還因為日展審查會得知此事，強壓下影帶不得播放，事件才平息下來。這不僅是單純的師徒意氣用事之爭，更可

說是陳永森所代表前衛創新派與日本傳統保守派之爭。

從〈綠蔭〉這幅作品，可以看到陳永森受到西方野獸派的影響，以強烈的大面積色塊，不以紅色表現熱情，反倒以綠色表現出裸婦的大膽與性感的奔放，在當年如此前衛的用色與筆觸跌破了眾人的眼鏡，反應兩極，在保守派看來非常不得體，但在前衛創新的藝術家眼中，敢於打破規範才是真正的藝術家表現！即使在六十多年的今天，〈綠蔭〉這幅作品依然不退潮流，展現出藝術自由奔放的力量！

〈中期〉1960至1970年代末—巔峰期

8,9,10.光之美系列三部曲，〈洸〉、〈新樹〉、〈晨〉

〈洸〉，膠彩畫，60x70cm，1963年(圖見P.138)

〈新樹〉，膠彩畫，57x70cm，1963年(圖見P.60)

〈晨〉，膠彩畫，60x73cm，1963年(圖見P.60)

陳永森所畫的三幅畫，分別表現出三種不同的光之美，《洸》畫出了陽光射入水中的第一道光，《新樹》代表了春天的第一道光，而《晨》展現了早晨的第一道光。陳永森在這三幅畫作裡，可看見受到西方印象派的影響，對於「光」作了深入的研究，他試圖運用膠彩可層層堆疊的特性，以小小的色點表現出細緻非凡的光之美。光在畫作的表現上是難度非常高的，但，陳永森卻能夠將三種不同的光線之美，表現得淋漓盡致，令人看得目眩神迷，心中也隨著光之美，漾出了無限的感動，不僅表現出膠彩畫色彩繽紛的特性，也充分展現出陳永森非凡的膠彩畫功力。

11.〈三尊夢幻〉，岩彩絹布，70x58cm，1963年(圖見P.81)

12.〈雙娟比美〉，膠彩畫布，152x198cm，1971年(圖見P.102)

13.〈紫陽煥華〉，膠彩畫布，72x60cm，1973年(圖見P.34)

14. 〈蝶夢春迴〉，膠彩畫，71x59cm，1973年(圖見P.40)

15. 〈翠禽翔月〉，膠彩紙本，90x64cm，1975年前(圖見P.103)

16. 〈南山壽考〉，岩彩紙本，72x60cm，1975年前(圖見P.104)

17. 〈獅貓八美嬌〉，岩彩紙本，124x70cm，1975年(圖見P.139)

18. 〈夕陽乾坤輝〉，膠彩畫布，69x57cm，1978年(圖見P.50)

19. 〈翠葉金花〉，岩彩紙本，40x31cm，1978年(圖見P.84)

「晚期」1980年代以後—成熟期

20. 〈朝暾牧童〉，1981年，岩彩畫布，206x166cm(圖見P.96)

21. 〈時雨白鷺憩〉，膠彩畫，52x65cm，1981年 (圖見P.88)

22. 〈青鳥繞紫光〉，岩彩紙本，60x45cm，1981年前(圖見P.68)

23. 〈碧綠天池〉，油畫，66x44cm，1981年(圖見P.146)

24. 〈壁韻〉，岩彩紙本，150x197cm，1983年(圖見P.4)

25. 〈石窟名王菩薩〉，膠彩畫，52x75.5cm，1983年前(圖見P.108)

26. 〈幽情孤舟懸〉，膠彩畫，56x45.5cm，1985年 (圖見P.116)

▲ 洸（岩彩紙本，**60×70cm，1963**）

〈新樹〉、〈晨〉與〈洸〉等三件「光」系列作品，皆是入選展覽的得獎之作。〈洸〉呈現了水中的第一道光。在這三幅畫作裡，受到西方印象派的影響，對於「光」作了深入的研究，他試圖運用膠彩可層層堆疊的特性，以小小的色點表現出細緻非凡的光之美。光在畫作的表現上是難度非常高的，但，陳永森卻能夠將三種不同的光線之美，表現得淋漓盡致，令人看得目眩神迷，心中也隨著光之美，漾出了無限的感動，不僅表現出膠彩畫色彩繽紛的特性，也充分展現出陳永森非凡的膠彩畫功力。

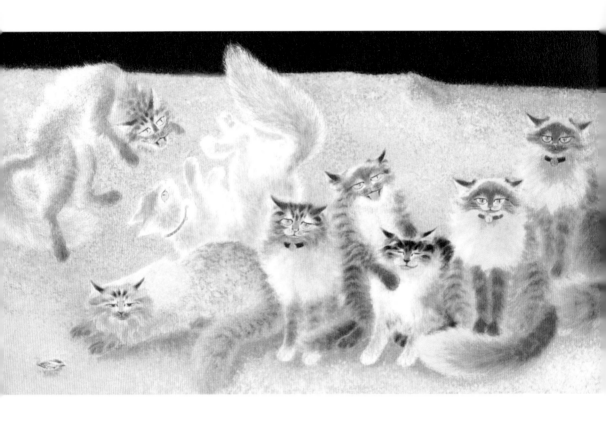

▲ 獅貓八美嬌（岩彩紙本，**124×70cm，1975**）

畫面上有八隻尊貴的貓咪，其中七隻貓咪有些互相玩耍，唯有一隻白色的小貓，四腳朝天作出故我的姿勢，這隻小貓正投射出當時的狀態。在異鄉打拼的陳永森，特別是在排他性極強的日本，作為一個台灣畫家要出頭非常不容易。〈獅貓八美嬌〉代表著是日本的上流社會，在日本身為畫家是一個非常受到尊敬的職業，尤其得了獎的畫家，更是龍中龍，鳳中鳳的箇中翹楚。而陳永森雖然在日本得到了最高獎「白壽賞」的肯定，應該備受敬重，但身為一位台灣人，事實就像這隻白色小貓般，受到排斥與冷落。

「從陳永森看台、日膠彩
百年來的發展與蛻變」學術座談會

為了替陳永森尋找歷史定位，吳三連獎基金會特別於2009年10月21日舉辦「從陳永森看台、日膠彩畫百年來的發展與蛻變」學術座談會，特別邀請學者專家，包括：前台藝大美術系主任郭東榮、姜一涵博士、吳大光博士、尤美玲教授、游惠遠教授、施世昱教授以及盧逸斌藝評

座談會照片1

家等重要學者，分別從藝術史、美學、藝術風格、與對藝術家的認識等各種角度，重新為陳永森在台灣藝術史上尋找定位與評價。

郭東榮：「陳永森的作品勇於創新，是個風格多變的畫家。」

郭東榮教授從陳永森的個人特質與生平談起，指出他因為長期待在日本、沒有教授學生，加上反骨的怪脾氣以及作品被視為日本畫等原因，導致在台灣的名氣反而沒有其他同輩畫家來得響亮。郭東榮教授並指出，陳永森的作品勇於創新，是個風格多變的畫家，且檢討改進，如陳永森曾經因為有人罵他的畫不是中國畫一事，而請郭東榮教授示範國畫大師黃君璧的筆法，讓他參考，後來陳永森至中國旅行時，便以國畫的線條筆法進行創作，畫出了和以往作品不同的風格。

游惠遠：「陳永森嫻熟於西洋油畫的技法，以及中國畫在詩、書、畫合一的創作方式和日本畫的影響，是他與其他藝術家最大的不同之處。」

　　勤益科技大學文化事業發展系的系主任游惠遠教授亦指出，陳永森嫻熟於西洋油畫的技法，以及中國畫在詩、書、畫合一的創作方式和日本畫的影響，加上陳永森勇於嘗試，因此他在風格上亦不斷跳躍、尋找，是他與其他藝術家最大的不同之處。游惠遠教授亦談到陳永森的一件軼事：陳永森曾在台灣辦展覽期間，帶一群年輕人去阿里山寫生，結果走到山上卻見煙霧瀰漫，無法寫生，陳永森這時登上高峰禱告，雲霧竟然散開了，而當眾人歡迎鼓舞之際，陳永森卻趴下來親吻大地，由此可見他以虔誠的真性情在進行藝術創作。

盧逸斌：「陳永森的畫有如『麻辣牛肉麵』，常畫老鷹、貓頭鷹這類具有攻擊性動物的題材，可能是窮苦出身的關係，使他的畫像在與人競爭似，具有前瞻性。」

　　藝評家盧逸斌認為陳永森的畫，採用了西洋繪畫些許透視法的概念，並吸取了立體派、印象派、野獸派等精華進行創作，使他的膠彩畫表現出強烈的個人風格，不僅嚴謹華麗，且與西方畫派接軌，而非傳統認知上的膠彩畫。盧逸斌並將陳永森與膠彩畫大師林之助的風格進行比較，他認為林之助的畫有如「清蒸石鍋魚」，在畫面上色調統一，像是掛在富貴人家的客廳上，閒情逸緻、賞心悅目；陳永森的畫有如「麻辣牛肉麵」，常畫老鷹、貓頭鷹這類具有攻擊性動物的題材，並賦予象徵性的內涵，使得每幅畫都有一個故事，可能是窮苦出身的關係，使他的畫像在與人競爭似，具有前瞻性。

姜一涵：「陳永森的風格把中國畫、膠彩畫、西方、甚至台灣特點都融合在一起。既是台灣人，又似日本人，反而讓一般人對他的認同上吃了虧。」

書畫家姜一涵博士則是為陳永森抱屈，他認為陳永森的風格了中國畫的特點、膠彩的特點、西方的特點，甚至台灣的特點都融合在一起，在特色上反而沒那麼突顯，正如在台灣談到國畫，人們只會想到張大千，而不會想到陳永森，即使陳永森的作品包含中國畫的

座談會照片2

內涵，還會書法、寫詩，並將膠彩、水彩與油畫的內涵也融合在內，但反而沒什麼人認識他。此外，姜一涵認為，當身份與定位不明確時，對藝術家而言很吃虧，他指出陳永森是台灣人，又似日本人，既愛台灣，亦愛日本與中國，反而在一般人對他的認同上吃了虧。

吳大光：「從西洋畫來與陳永森的作品作比較，認為在二次大戰後，陳永森的創作意象趨向於國際化作品，與畢卡索的作品意象有些接近。」

吳大光教授從西洋畫來與陳永森的作品作比較，認為在二次大戰後，陳永森的創作意象趨向於國際化作品，與畢卡索的作品意象有些接近，常把一個主題分成幾個畫面，然後再湊起來。吳大光指出，陳永森的作品風格求新求變，只要發現新的風格，就會吸收學習；此外，陳永森雖然長年在日本，卻一直創作與台灣有關的作品。

施世昱：「若要為陳永森在膠彩畫的定位尋找座標，可從整個亞洲東洋畫角度去尋找可能性。思考陳永森在『亞洲膠彩畫的主體性』裡可能的地位或角色。」

施世昱教授認為，陳永森的精神是「向神反抗」的存在狀態，也是很真

座談會照片3

誠的創作態度，是他這輩子不曾改變的重要特質。他並指出，陳永森在1940年參加府展時，偏向感性的表現，顏色與筆觸很具體，為「意象重於實境」；1950年日展得獎這段期間，他的創作重心則是為國家而藝術，這其中有國家民族情感的問題在裡面（為台灣人在日本爭光）。施世昱教授亦認為，如果陳永森的畫要在台灣尋找到定位點，應該從美術史的角度來談，而不是只從藝術的方面著手；若要為陳永森在膠彩畫的定位尋找座標，可從整個亞洲東洋畫角度去尋找可能性，因為膠彩在中國、韓國、日本、台灣皆有不同的名稱，其實指的是同樣的東西，因此可以從整個亞洲的角度，來思考陳永森在「亞洲膠彩畫的主體性」裡可能的地位或角色。

尤美玲：「陳永森的作品接受時代洪流的洗禮，從橫向的角度來看，與同輩相較之下具有高度，從縱向的角度來看，陳永森具有承先啟後勇於創新的使命。」

　　尤美玲教授則從身為油畫創作者的角度來看陳永森，她認為偉大的畫家有幾個要素：第一：一定要有獨特性和創造性。陳永森將東西方的風格結合，具有多元的風格與技巧，成為專屬陳永森的膠彩繪畫特色。第二：藝術能反映社會現象與文化基因。從陳永森的作品裡可以感受到當時的社會感應，將我們的社會現象背景與文化基因，變成個人的創作語彙。第三：時代的洗禮。陳永森的作品接受時代洪流的洗禮，從橫向的角度來看，與同輩相較之下具有高度，從縱向的角度來看，陳永森具有承先啟後勇於創新的使

命。最後一點：創作者與欣賞者具有共同的語言。我們面對圖畫的時候，會期待心中與作品能搭上一座橋，如果以這個角度來看，面對陳永森的作品，可以感受到靜謐中蘊含生命節奏的活力。

結語

　　透過眾多專家學者參與這場「從陳永森看台、日膠彩畫家百年來的發展與蛻變」的學術座談會，縱然陳永森的作品融合東、西方藝術的長處，是一位難以定位的膠彩大師，但其獨樹一格的「陳氏風格」，儼然已在亞洲美術史上留下不可抹滅的印記。

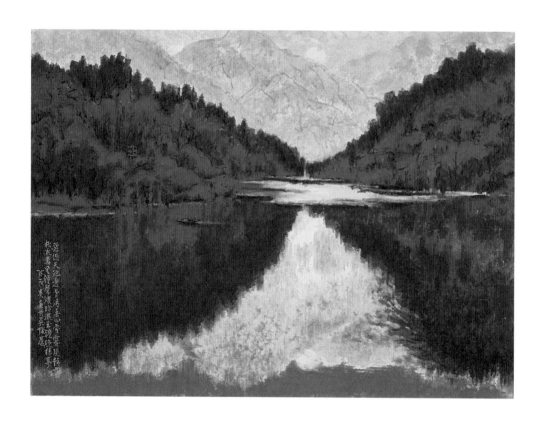

▲ 碧綠天池 (油畫，66×44cm，1981)

〈碧綠天池〉是陳永森描繪山林的氣候，即將風雲變色的剎那間，沒有翠綠的山景，反而有一種山雨欲來的幽暗。陳永森認為，山的氣候，說變就變，那天氣轉黑的一瞬間令他永難忘懷。

陳永森語錄

1. 「畫家應該一天有一天的成績，一天有一天的新生命，否則成為落伍的畫家。」

2. 「藝術家比別人辛苦是理所當然。」

3. 「一幅好畫是一個生命體，必須是活的。」

4. 「連自己都不會感動的作品，如何感動別人。」

5. 「不管用什麼畫，也不管畫的是什麼，重要的是每一幅畫都有我，這個我，就是自己的創造力和思想。」

6. 「古人有古人的風範：我有我自己的存在，不能因古人而失去自己。」

7. 「作為我之為我，自有我在。」

8. 問：「是為藝術而藝術或是為生活而藝術？」陳永森答：「不全然只為藝術，也絕對不是為生活，我是為了國家，要是為了生活的話，早就做生意了。」

9. 「錢如來得容易，筋骨都會軟的，以後要再回頭，重返藝術之宮，必不可能。」「你們如能贏得千萬資產，我也可以畫出價值千萬的畫啊。」

10. 所謂藝術，不僅僅是自然萬象的「再現」，而是以創造「形而上」的美感為貴，易言之：有生命的流露，有思想的洋溢，這樣的作品才有永恆的價值。

11. 「以我個人的看法，既然是一個畫家的話，必須一年三百六十五天不停的創作，不可有一天的停滯。今天的畫法只能表現出今天的美感，明天必須有明天的畫法來表現其美感，藝術的創作是不斷地進步的，決不是保守的。在藝術的範疇裡，進攻是發展，而保守則退

步而已。」

12. 「作畫是表現人生美的情感，而創造一切優美的色彩來潤澤人生。」

13. 「時代在進步，藝術也需要進步。藝術是反映人生的不是嗎？我們對古代藝術能做的是吸收他們的長處。」

14. 「一張畫是我的壽命，沒有相同的作品，否則那只是藝術的技術而已。」

15. 「我從不畫兩張一樣的畫，要我重複，我能寧可死掉。」

16. 「每賣出一幅畫，就有著與親身骨肉分別那樣的捨不得。」

陳永森自作詩詞精選

赤嵌春華

赤嵌凌霄妙寫生　朱欄對峙溯明清

荷蘭闢地遺樓址　漢滿承天建府城

願把丹青傳史蹟　敢將翰墨博才名

滄桑變幻年三百　實寫形圖展大成

玉山朝暾

王山高聳鎮中央　群岫迴環擁四方

景色揮毫雲海碧　風光點綴松柏蒼

凌霄第一峰呈秀　寫照無雙筆帶香

學術初成思日展　丁年負笈渡扶桑

青鶴問法圖贊

梵音天半落　法輪光大地

青鶴問經典　藝苑同佛心

虛懷常入定　令耳無俗聲

眼無污濁物　胸中無俗事

禿筆無二法　任意縱橫揮

自我的靈官　六法生氣韻

畫理能自神　禪偈其歸歟

蓬萊仙境

鶴鳴九霄兮　東方紅　空中樓閣兮　松蒼蒼

羊腸古徑兮　綠苔香　春風浩蕩兮　梅花粧
瑞雲靄靄兮　五彩光　黃金滿地兮　收稻忙
賓客往來兮　醉飛觴　蓬萊仙境兮　日月長

樂人生
春風送兮彩雲輝　草木綠兮燕南飛
蘭有薰兮叢有芳　懷佳人兮不能忘
汎畫航兮濟銀河　蕭鼓鳴兮搖掉歌
歡未盡兮客猶多　盡今宵兮人生何

廟前點心
廟前熱鬧點心多　鏤鳳雕龍宇宙峨
萬象虔誠來膜拜　香煙繚繞問如何

金獅貓
對對獅貓羞而嬌　金睛銀鬚似琴簫
相依不失同心好　鞏捉秋波更妖嬈

瀑布
白練千潯懸峭高　穿崖直瀉響嘈嘈
湍飛翠壁珠瀝瀝　萬里清音耳邊號

朧月雙嬌
嫦娥藏輝空谷嬈　雙娟文翠宿棲嬌
曉粧比美春夢短　凌亂霓裳壓步搖

元宵肇慶

九淵鱗甲祝元宵　相嘻相映濟人潮
四海昇平連甘雨　滿街熱鬧噪新朝

偶感

人笑永森畫痴仙　畫痴腹內更真玄
真玄有路人不走　唯我信步究連天

五福呈祥

丹冠銀羽迎朝陽　瑞曦彩雲喜氣揚
蕭聲和唱輝蓬萊　千波萬里更呈祥

金盞銀盤花

金盞花開春可憐　紅斑紫蕊惜問律
碧盎橫插幽情溢　安得從中識玉人

盛盤瓜果

風調雨順萬物雍　耕有田園惠老農
鼓腹黎民安且樂　共賞瓜果蜜香濃

蝶夢春廻

蝶夢金樽醉如醺　嫦娥鵲鏡益思君
妙理骷髏色空相　白日環虹洞裡春

群星金鱗

龍門鱗甲點自然　何用撐雲上九天
曳紫紆金翻石壁　青淵誰教抱珠眠

蕉園鳥夢

紅粧初罷伴歌人　掩映芭蕉絕俗塵
無事日長春信去　眼前境界現清新

玫瑰紅艷

瓊肌玉骨艷香紅　愛情濃厚獨冠芳
願君畫眉人欲醉　不施脂粉勝濃粧

港滿漁舟

日映春帆趁曉風　一聲款乃入迷濛
漁舟港滿新點綴　猶聽魚歌込海中

陳永森年表

1913年　陳永森出生於台南市永樂街，父親陳瑞寶為佛像雕刻名家。

1927年　就讀私立長老教會中學（長榮中學前身），廖繼春為啟蒙老師。

1932年　高中畢業，膠彩畫〈清妍〉入選第六回台展。

1933年　負笈日本留學，入東京美術學校繪畫科，立下「不獲日本美展最高獎，誓不回台」豪語。

1935年　十月應李石樵之邀，參加留日美術學生「鄉土懇親會」。

1938年　日本美術學校繪畫科畢業，考入日「東京美術學校」油畫科。
　　　　作品〈冬日〉入選第二屆文展。

1940年　〈山中鳥屋〉獲台灣總督府美術展覽（府展）特選。
　　　　與李梅樹、陳夏雨同獲邀參加日本東京「奉祝紀元2600年紀念展」，書法獲「2600年紀念賞」。膠彩畫〈霞網〉入選。

1941年　作品〈鹿苑〉與陳進〈台灣之花〉、陳夏雨〈裸婦〉入選第四屆文展。第四回「府展」〈自畫像〉獲特選。

1942年　作品〈朝光〉獲選帝國美術院展覽會（帝展）、第五回台灣總督府美術展特選。

1943年　油畫科畢業後，繼進入同校工藝科。

1945年　與原籍高雄旗山、留日東京女子齒科大學吳楓錦小姐完婚。

1949年　考入「東京藝術大學附屬工藝技術講習所」工藝科繼續研究

1952年　第八回日本美術展覽會，一舉入選五項，包括：日本畫、油畫、雕刻、工藝及書法，遂被日本媒體譽為「萬能藝術家」，

1953年　作品〈山莊〉榮獲第九回日本美展最高榮譽的「白壽賞」及免審查資格，是第一個榮獲此大獎的外國畫家，並獲日本裕仁天皇的召見。

1954年	第一次回台在台北中山堂舉辦首次個展，榮獲蔣介石總統召見嘉勉，之後半年內陸續在台中、台南、高雄（兩次）等地巡迴展出共五場。
1955年	〈鶴苑〉再獲第十一回日本美展「白壽賞」，二度獲日皇接見嘉勉。
1956年	因日本戰後，傳統觀念束縛，〈綠色裸婦〉畫作遭恩師兒玉希望阻撓在日展出，憤而退出日展。
1967年	第二次回台，在台北新公園省立博物館舉辦個展。
1971年	第三次返台，分別在高雄市議會、台北省立博物館舉辦個展。
1981年	第四度返台，在台北國立歷史博物館舉辦個人生涯第三十次美術個展。
1983年	回台灣假國立歷史博物館舉辦個展。
1988年	應邀在中國上海、北京等地舉行個展。
1997年	7月22日病逝日本東京寓所。
	12月11日「陳永森紀念展」在國立歷史博物館國家畫廊展出。

參考資料

陳永森相關文獻、手稿、簡報資料皆由吳三連獎基金會提供。

錄影帶

- 國立歷史博物館《陳永森紀念展》，許可證字號：維廣字第06847號。

書籍

- 陳永森著，《耕心》，日本：浩文社印行，1977年。
- 國立歷史博物館、陳永森編著，《物我兩忘 陳永森畫集：陳永森指書學畫五十週年紀念》，國立歷史博物館，1981年。
- 鄭獲義編，《藝苑崢嶸——台灣出身陳永森在日本畫壇五十年奮鬥史》1987年6月30日初版。
- 國立歷史博物館編，《陳永森畫集》，1997年12月。
- 王麗玲著，《陳永森膠彩畫之研究》東海大學創意設計暨藝術學院美術學系碩士論文，指導教授：詹前裕教授，2008年1月。
- 吳三連獎基金會，上古藝術編，《陳永森，百件曠世鉅作》。
- 吳三連獎基金會，上古藝術編，《生命的膠彩，台灣的驕傲 陳永森精選畫集》。

文章論述及媒體剪報

- 陳永森〈中國畫之美感意識（上）（下）〉，1967年，手稿影本由吳三連獎基金會保存。
- 陳永森〈關於台南展追憶與感懷〉，1988年，手稿由吳三連獎基金會保存。
- 陳永森〈我的藝術觀〉，手稿由吳三連獎基金會保存。

- 陳永森〈美術文化的演進縱橫談〉，手稿影本，1987年。
- 吳逸民譯，矢口素篁親筆書信，原書信由吳三連獎基金會保存。
- 吳逸民譯，堅山南風親筆書信，原書信由吳三連獎基金會保存。
- 吳逸民譯，望月春江親筆書信，原書信由吳三連獎基金會保存。
- 吳逸民譯，高山辰雄親筆書信，原書信由吳三連獎基金會保存。
- 吳逸民譯，不具名父親親筆書信，原書信由吳三連獎基金會保存。
- 宇佐見省吾著作，鄭獲義翻譯，《日本畫壇裡面史》之文章〈日本畫壇之騷動與陳永森之藝術崢嶸〉。
- 福原哲郎〈陳永森之藝術人生〉，1984年11月。
- 小林盛〈我看陳永森詩書畫展有感〉，1985年。
- 陳奇祿〈序〉，《陳永森畫集》，國立歷史博物館編，1997年12月。
- 吳橋美紀〈懷念父親〉，國立歷史博物館編《陳永森畫集》，P24，翻譯：成耆仁，1997年12月。
- 黃鷗波〈陳永森畫伯其人其畫〉，《陳永森畫集》，國立歷史博物館編，1997年12月。
- 黃承志〈陳永森強烈的癡與狂〉，《當代藝流》（黃承志發表於經濟日報）。
- 郭東榮〈悲劇收場的反骨畫家──陳永森畫伯〉，長流藝聞180期，台北市，長流藝聞雜誌社，2005年7月。
- 王曙報導〈旅日華僑藝術家──陳永森的憂鬱〉，中央社，1948年11月5日。
- 韓慶愈〈旅日中國畫家──陳氏夫婦訪問記〉，聯合報，1955年11月6日。
- 林今開專訪〈愛國畫人讚譽歸──訪畫家陳永森夫人〉，新生報，1954年1月7日。
- 中央社訊，〈我留日青年藝術家陳永森抵臺──攜作品七十餘幀將分在三地展覽〉，1954年1月4日。

- 鳳兮〈可愛的畫家——迎陳永森先生〉，剪報影本，1954年1月4日。
- 璠麗〈新畫家陳永森〉，剪報影本，1954年1月11日。
- 風舟〈新穎、優美、別具一格——陳永森回國畫展觀後記〉，剪報影本，1954年1月30-31日。
- 曹國璋〈與愛國畫家一席談〉，剪報影本，1954年1月10日。
- 詩曼〈載譽歸國畫家陳永森〉，聯合報，1954年1月11日。
- 施翠峰〈與陳永森談藝術創造〉，聯合報，1954年1月25-26日。
- 施翠峰〈評陳永森畫展〉，聯合報，1954年1月30-31日。
- 自立晚報〈融合東西畫風　畫談獨創風格——陳永森畫展今揭幕　預展中政要多人觀賞〉，剪報影本，1967年4月18日。
- 自立晚報〈不論洋之東西　不分形的抽象　融會貫通獨創畫風　陳永森作品獲觀眾欣賞〉，剪報影本，1967年4月19日。
- 林今開〈中西合璧融會貫通——介紹陳永森二次返國畫展〉，剪報影本，1967年4月27日。
- 黃美惠〈老畫家十年作畫不輟　談藝術七十載感情如一　陳永森追求神韻自期物我兩忘第三十次個展五十幅近作件火候〉，剪報影本，1981年10月23日。
- 董雲霞〈五十年如一日累積的成果　陳永森應邀返國舉行畫展〉，剪報影本，1981年10月23日。
- 鄭乃銘〈旅日老畫家陳永森　台灣美術史欠他一筆〉，自由時報，1997年12月21日。
- 楚國仁〈陳永森藝海遺珠　才華洋溢　本土前輩畫家重獲歷史地位〉，經濟日報，1997年12月28日。
- 莊世和〈東京行腳陳永森訪問記〉，自立晚報，1984年5月4日。
- 許成章〈寧靜海紀勝〉，台灣時報，民國62年8月10日。
- 林香心〈師事陳永森先生寫生記〉，剪報影本，1976年。
- 林香心〈憶陳永森老師〉，《藝術家》雜誌272期，發表文章1998年

1月。

- 周月秀〈師事陳永森先生有感〉，剪報影本，1967年。

異數VS.藝術 當代膠彩教父陳永森

作者◆吳三連獎基金會
發行人◆施嘉明
總編輯◆方鵬程
主編◆葉幗英
校對◆陳義霖
美術設計◆吳郁婷

出版發行：臺灣商務印書館股份有限公司
台北市重慶南路一段三十七號
電話：(02)2371-3712
讀者服務專線：0800056196
郵撥：0000165-1
網路書店：www.cptw.com.tw
E-mail：ecptw@cptw.com.tw
網址：www.cptw.com.tw

局版北市業字第993號
初版一刷：2012年10月
定價：新台幣400元

ISBN 978-957-05-2729-2
版權所有 翻印必究

異數vs.藝術：當代膠彩教父陳永森 / 吳三連獎基金會著
-- 初版. – 臺北市 ： 臺灣商務,
2012.10
　　面；　公分. --
　ISBN 978-957-05-2729-2（平裝）

　1.陳永森　2. 畫家　3. 臺灣傳記

940.9933　　　　　　　　　　　　　　101011693